周滄米書法選

周滄米　著

朱益　主編

西泠印社 出版社

前　言

　　周沧米先生（1929—2011），原名昌米，别号雁荡山民、蒲溪达亮。斋名荆庐、浴牛书屋。浙江雁荡山麓大荆镇人。沧米先生少时游学武林，从潘天寿、吴茀之、诸乐三、陆维钊等先生学，又谒访沙孟海、林散之、夏承焘、陈子庄等名家，同时又与金石学前辈学者黄宾虹、余任天等有所过从，请益探讨，见闻益广。生前曾任浙江美术学院（今中国美术学院）中国画系教授、中国美术家协会会员、西泠印社社员、杭州黄宾虹学术研究会名誉会长。为中国当代著名国画家和美术教育家。是新中国浙派中国画的重要人物。其在书学领域亦取得非凡成就。

　　沧米先生以擅画人物、山水、牧牛闻名海内外，但其一生成就亦是多方面的，当其本色，是画家，更是书者。书画而外，诗词金石、画像碑石、国学史文，无不精通。传统修养完备，已至通化之境。沧米先生以画显名，晚年书名亦大显，观者往往不以画家书待之，作为画家是为难得。沧米先生书法自成一格，大致可分为四个阶段：

　　早年（20世纪50年代–60年代中期）书法，从王字入手，是时书法基本上是为绘画落款服务，主要学右军，参以唐欧，字型长梢秀气，多棱角，间架硬朗，可从当时50–60年代的作品上印正。与当时的许多画家相似，主观上没有独立书法的意识。因此这一期间的独立书法作品几乎不见。

　　中年（20世纪60年代后期–90年代早期）书法受余任天影响较大，同一时期因

开始对浙派人物画进行自我反省，特别是对绘画线条的传统性（笔墨）的思考，更推动了其从书法中寻求绘画线条本源的探索。为了加强书画线条的厚度，开始专门研习碑版，主要究研《石门颂》、《石门铭》、《爨宝子》、《爨龙颜》、《好大王》。因此这一时期的字体方正，型多魏隶。有较多的书法作品创作。此一时间亦有少量画面题款用篆隶题写，书法创作往往行隶相间，墨不求浓。

老年（20世纪90年代中期—20世纪10年代中期）书法，进一步对中国画的传统笔墨进行思考和实验，对苏东坡的"书画本一律"、石涛的"一划纶"和黄宾虹的"笔法五要"进行系统的研究实践。在其绘画作品的造型和创作上以书入画的特征非常显著，可以看到其特有的个人风格和笔墨特质。此间有大量的书法作品留世，其书法作品在魏碑的基础上重又回到帖书，对徐青藤、王觉斯、苏东坡的作品青睐有加。"既脱天腕，仍养于心"，由眼入手，由手转心，取行草绵迭婉转之势形成了自己墨浓味拙的"苍藤体"。

晚年（21世纪10年代后期）书法，人书俱老，每日握笔不辍，及到行走困难仍在他人搀扶下努力书写。此一时期悬腕转指，不专以何体，特别逝世前两年多写自作诗，纯以书写心境。已经不在意绘画线条和书法线条间的转化，纯由心生，字型由熟转生，多飞白，多逆锋。错综变化，行以己意。其雄莽独出，盖不虚誉也。

本书为沧米先生书法作品选，选集了先生作品凡116件，为了简单说明沧米先生的书法风貌行程，我们做了上述大概的归结。"区区岂尽高贤意，独守千秋纸上尘。"先生所去不远，作品存世还多，其艺术精神幸未化作雁荡烟尘，乃大幸事也。成此小文供方家指教。

<div style="text-align: right">

朱益于昙花庵东无相小筑

癸巳　清明

</div>

目錄

周先生晚年的山水画步入很高的境界，书法也达极高的水平，他用创作回应了西方绘画艺术对现当代中国画的冲击和两种艺术的碰撞，用创作表达了对中国画艺术的思考和探索。

——王赞

條屏

书辛弃疾《水龙吟·过南剑双溪楼》

释文：举头西北浮云，倚天万里须长剑。人言此地，夜深长见，斗牛光焰。我觉山高，潭空水冷，月明星淡。待燃犀下看，凭栏却怕，风雷怒，鱼龙惨。峡束苍江对起，过危楼。欲飞却敛。元龙老矣！不妨高卧，冰壶凉簟。千古兴亡，百年悲笑，一时登览。问何人又卸，片帆沙岸，系斜阳缆？

稼轩《水龙吟·过南剑双溪楼》 庚午　沧米

年代：1990年

钤印：周沧米印

舉頭西北浮雲倚天萬里須長劍

人言此地夜深深常見斗牛光燄燭覺山

兩潭如今落星溪待燃犀下

看淺獺卻風雷怒魚龍慘澹東

層巒對起危樓飛卻斂元龍

老矣不妨高臥冰壺涼簟千古英

元丑事悲咤一峰經覽同父公又新來

沙岸鯈斜陽攬覽

徐渭水龍吟過南劍雙溪

樓庚午清秋書

书元曲子摘句

释文：野鹿眠山草，山猿戏野花。

建平老弟属书　甲申冬月　沧米

年代：2004年

钤印：不羁　周沧米印

野鹿眠山草

山猿戲壁蘿

建平吉亭屬書

甲申三月　洛生

书元曲子

释文：云来山更佳，云去山如画。

云共山高下，依杖立云沙。

回首见山家，野鹿眠山草。

山猿戏野花，云霞我爱山无价。

看时行踏，云山也爱咱。

甲申冬月友人携《云山曲》属书于傍凤山楼　沧米

年代：2004年

钤印：傍凤山楼　雁荡周氏　沧米印

云来山更佳，云去山如画，山因云晦明，云共山高下。倚仗立云沙，回首见山家，野鹿眠山草，山猿戏野花。云霞，我爱山无价，看时行踏，云山也爱咱。

甲申元月友人张云山曲之余书于停凤山房爱听

周淮军

书《隋梅引》

释文：开皇于今已千年，犹存高僧手植梅。超峰古树势蹒跚，与渠尚逊三百年。

柯铜枝铁浑未殚，惯邀明月遨岁寒。补之元章步艺坛，对此亦恐意漫汗。

几人写得老态看，欲摹霜根下笔难。我今踌躇疏影间，晨昏运筹亦凋颜。

抖擞柔毫拂云汉，一枝探入佛堂前。

甲子之春，余访天台国清寺。见古梅欣放，奋笔写生，画就中堂一幅，赠寺庙住持海明法师。

越数年秋日余又经古刹，见余作挂于佛堂。遂补撰《隋梅引》一首自留，今录书之。沧米

年代：不详

钤印：周沧米印

開堂松今已十年植梅二信手植梅志
草古格勢踞酒与深雪三百本枝調枝
戲渾未群慣函於月邀衆寒補之元
牽手豈堂壇對考初意凌寒影凡雲間
共羨豕北壹意霜根下筆就我人間譜
疏影水疎雨僧運壽宗用龍科横手寺書
佛雲達一枝探入佛畫寺

甲子之春余訪吳舍圖清寺見古梅硯故麗華寫生畫就中畫一幅贈寺廟之梅此畫法師
越數筆新月余又運古梅色余作撰子佛畫遂補撰陽梅引一首自當余録畫之信筆

书南朝陆凯《赠范晔》

释文：折梅逢驿使，寄与陇头人。

江南无所有，聊赠一枝春。

录古诗源　丁亥　沧米

年代：2007年

钤印：周沧米印

折梅逢驛使，寄與隴頭人。江南無所有，聊贈一枝春。

錄古詩源

丁亥 冬泉米

书李白诗句

释文：明朝挂帆席，枫叶落纷纷。

　　　李白诗句　乙酉　沧米书

年代：2005年

钤印：雁荡山民

明朝掛帆席楓葉落紛紛

乙酉清明書於嵐山民

书杜牧诗句

释文：山实东吴秀，茶称瑞草魁。

　　　杜牧诗句　题浙江名茶印谱　庚寅夏　沧米

年代：2010年

铃印：凤山下　周沧米

賓車東吳去

嘉穀瑞州來

杜牧詩句

龍洲江石茶邨譜

庚寅夏　昌某

书杜甫《春夜喜雨》

释文：好雨知时节，当春乃发生。

随风潜入夜，润物细无声。

野径云俱黑，江船火独明。

晓看红湿处，花重锦官城。

杜甫《春夜喜雨》 辛巳冬 沧米

年代：2001年

钤印：周沧米

好雨知时节，当春乃发生。随风潜入夜，润物细无声。野径云俱黑，江船火独明。晓看红湿处，花重锦官城。

杜甫春夜喜雨 辛巳年 潘荣

书杜甫诗两首

释文：高堂见生鹘，飒爽动秋骨。初惊无拘挛，何得立突兀。

乃知画师妙，功到造化窟。写此神骏姿，充君眼中物。

乌鹊满樛枝，轩然恐其出。侧目看青霄，宁为众禽没。

长翮如刀剑，人寰可超越。乾坤空峥嵘，粉墨且萧瑟。

缅思云沙际，自有烟雾质。吾今意何伤，顾步独纡郁。

杜甫 写鹘一首

素练风霜起，苍鹰画作殊。㧐身思狡兔，侧目似愁胡。

绦镟光堪摘，轩楹挚可呼。何当击凡鸟，毛血洒平芜。

杜甫画鹰诗

年代：不详

钤印：沧米

高堂见生鹘，飒爽动秋骨，初惊无数行，
内应王室祚乃知画师妙，功到造化窟，
此神俊姿亮昌眼中画马鹘满树桠，
丝丝其出侧月一分青苍宁为众禽羁，长翮
刀创人寰可摧乾坤空净嵘新墨且凝翠，
飒飒沙际身有烟霞眉宇今皆画日凭鹘，
将行变，杜甫写鹘一首

素练风霜起，苍鹰画作殊，
㩳身思狡兔，侧目似愁胡，
绦镟光堪擿，轩楹势可呼，
何当击凡鸟，毛血洒平芜，杜甫画鹰诗

书自作诗《五泄》

释文：五泄究何许？舟中望眼谗。白云梳野树，碧巘映深潭。

鸦影欲分色，渔歌思合岚。愿求天汉水，一涤我胸肝。

己巳清明游诸暨五泄　沧米

年代：1989年

钤印：荷花池头　雁荡山民　周沧米

五泄流光许舟中泛
眼底镜白云梳影寿
碧巘映深云雅影
谁分龟渔浮画含翠
应永天涯之一隅水边
胸肝

己亥春游诸暨五泄　仓米
山民

书郑板桥题李方膺《梅花》

释文：梅根啮啮，梅花烨烨。几瓣冰魂，千秋古雪。

　　　　长明吴燕正字　己巳　沧米

年代：1989年

钤印：周　沧米

梅根潜心博艺

笔秀锋润

魂千炼吉金

长沙吴兼□书 己巳清秋

书《发展四化》句

释文：催繁花春风鼓荡，促四化热气蒸腾。

　　　一九八三年元旦　沧米书

年代：1983年

钤印：荷花池头　周沧米

催煞紅玉風鼓舞但
儿比勢气逐生

一九九三年元旦
滄書

书王之涣《登鹳雀楼》

释文：白日依山尽，黄河入海流。

欲穷千里目，更上一层楼。

书唐人诗句为荣新弟正字　丁巳　沧米

年代：1977年

钤印：周沧米

白日依山盡黃河入海流欲窮千里目更上一層樓

書唐人詩句為榮新弟正之 丁巳 漢生

书鲍照《飞白书势铭》

释文：鸟企龙跃，珠解泉分。轻如游雾，重似崩云。
　　　绝峰剑摧，惊势箭飞。差池燕起，振迅鸿归。
　　　晋鲍照《飞白书势铭》　辛未　沧米

年代：1991年

钤印：雁荡山民　周沧米

鳳企龍蹲珠胎輕如游霧重如崩雲弱肩劍擢鬱勢蒙飛崖也直起枘迅鳴歸

龍之雨勢銘 辛未夏虞楚山民

书李白《下终南山过斛斯山人宿置酒》

释文：暮从碧山下，山月随人归。却顾所来径，苍苍横翠微。

相携及田家，童稚开荆扉。绿竹入幽径，青萝拂行衣。

欢言得所憩，美酒聊共挥。长歌迎松风，曲尽星河稀。

我醉君复乐，陶然共忘机。

李白《下终南山过斛斯山人宿置酒》　戊子谷雨　沧米书

年代：2008年

钤印：朝雁　周沧米印

暮从碧山下，山月随人归。却顾所来径，苍苍横翠微。相携及田家，童稚开荆扉。绿竹入幽径，青萝拂行衣。欢言得所憩，美酒聊共挥。长歌吟松风，曲尽河星稀。我醉君复乐，陶然共忘机。

李白 下终南山过斛斯山人宿置酒 戊子 观雨楼 朱书

书南齐谢朓诗句

释文：叶底知露密，崖断识重云。

达人识元气，变愁为高歌。

乙亥秋月　沧米

年代：1995年

钤印：雁荡山民　周沧米

蕙風和暢寒崖斯

誠之美雲連之瀾元之氣

更越為之永

乙亥秋月人原生

书李白《公无渡河》句

释文：黄河西来决昆仑，咆哮万里触龙门。
　　　李白《公无渡河》　甲申　沧米
年代：2004年
钤印：澄心　周沧米

黄河西来决昆仑

咆哮万里触龙门

李白公无渡河

甲申 沙孟 海

书李白诗句

释文：黄河落天走东海，万里写入胸怀间。

　　　李白诗句　沧米

年代：不详

钤印：沧米　周沧米

黄云萬里動風色

白波九道流雪山

李白诗句 浩荣

书白朴《天净沙·春》

释文：春山暖日和风，阑干楼阁帘帘拢。杨柳秋千院中。
　　　啼莺舞燕，小桥流水飞红。
　　　沧米

年代：1998年

钤印：雁山山水窟　周沧米

书白朴《天净沙·夏 》

释文：云收雨过波添，楼高水冷瓜甜，绿树垂阴画檐。
　　　纱厨藤簟，玉人罗扇轻缣。
　　　白朴《天净沙·夏 》　沧米

年代：1998年

钤印：雁山山水窟　周　沧米

书白朴《天净沙·秋》

释文：孤村落日残霞，轻烟老树寒鸦，一点飞鸿影下。
　　　青山绿水，白草红叶黄花。
　　　白朴《天净沙·秋 》　戊寅　沧米

年代：1998年

钤印：畅神　周沧米

书白朴《天净沙·冬 》

释文：一声画角樵门，半庭新月黄昏，雪里山前水滨。
　　　竹篱茅舍，淡烟衰草孤村。
　　　白朴《天净沙·冬 》　沧米

年代：1998年

钤印：雁云乡里　周沧米

春山暖日和风，阑干楼阁帘栊，杨柳秋千院中。啼莺舞燕，小桥流水飞红。 白朴 天净沙·春 虎斋

云收雨过波添，楼高水冷瓜甜，绿树阴垂画檐。纱厨藤簟，玉人罗扇轻缣。 白朴 天净沙·夏 虎斋

孤村落日残霞，轻烟老树寒鸦，一点飞鸿影下。青山绿水，白草红叶黄花。 白朴 天净沙·秋 戊寅 虎斋

书曹豳《春暮》

释文：林莺啼到无声处，青草池塘独听蛙。

　　　丁丑春月　沧米

年代：1997年

钤印：荆庐　雁荡山民　周沧米

林荫高蝉川世楼

意春草池塘生芳

壮性

丁丑春月潘业

书陆游诗句

释文：楼船夜雪瓜洲渡，铁马秋风大散关。

陆游诗句　丁卯　沧米

年代：1987年

钤印：长忆家山　周　沧米印信

周 渝 米 書 法 選　　42~43

楼船夜雪瓜洲渡 铁马秋风大散关

陆游诗句 丁卯

书储光义《江南曲》

释文：日暮长江里，相邀归渡头。
　　　落花如有意，来去逐船流。
　　　储光义《江南曲》之一　沧米
年代：不详
钤印：周沧米

目蕎長江裏相

遄歸渡頭路

如有意未去風船住

儲光羲 江南曲之一 淺草

书录符载《观张员外画松石序》

释文：当其有事，已知遗去机巧，意冥玄化而物在灵府，不
　　　在耳目，故得于心应于手，孤姿绝状，触毫而出。气
　　　交冲漠，与神为徒。
　　　符载《观张员外画松石序》　癸亥夏　沧米
年代：1983年
钤印：雁荡人　周沧米

當其有事已知遺去機巧意索
玄鑒而物自云育不至自放
得於心應於手遲速隨狀觸畫
而曲氣交沖漠與神為徒

符載觀張員外畫松石序

癸亥夏唐某

书自作诗《宿莲花洞》句

释文：拂石坐忘尘事扰，白云飞去又飞来。
　　　丁卯春宿莲花洞

年代：1987年

钤印：周沧米

拂石生塵事

模糊雲飛又

一飛去

丁卯春宿苑墨窟洞

书李清照《渔家傲》

释文：天接云涛连晓雾，星河欲转千帆舞。仿佛梦魂归帝所。闻天语，殷勤问我归何处？我报路长嗟日暮，学诗漫有惊人句。九万里风鹏正举。风休住，蓬舟吹取三山去！

　　李易安《渔家傲》一首　沧米

年代：不详

钤印：周沧米

天接云涛连晓雾，星河欲转千帆舞。仿佛梦魂归帝所。闻天语，殷勤问我归何处。

我报路长嗟日暮，学诗谩有惊人句。九万里风鹏正举。风休住，蓬舟吹取三山去。

李清照渔家傲词 清水

题句

释文：顶天立地

长明为爱子丁立索书以贺初度之喜　壬申　沧米

年代：1992年

钤印：雁荡山民　周沧米

顶天立地

長以为愛子丁立索書以
賀初度之喜

壬申滄生

书杜甫《戏韦偃为双松图歌》句

释文：白摧朽骨龙虎死，黑入太阴雷雨垂。

　　　卢江同志正腕　沧米

年代：不详

钤印：周沧米

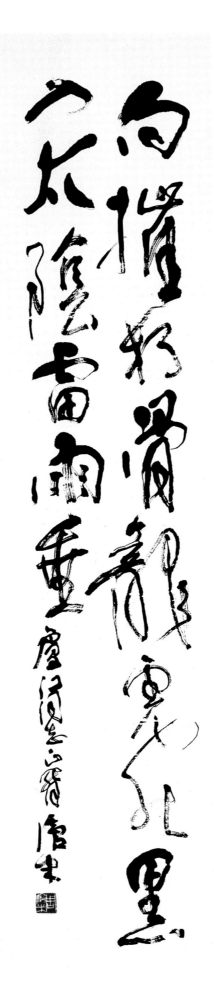

题句

释文：超以象外
　　　庚午　沧米
年代：1990年
钤印：周沧米印

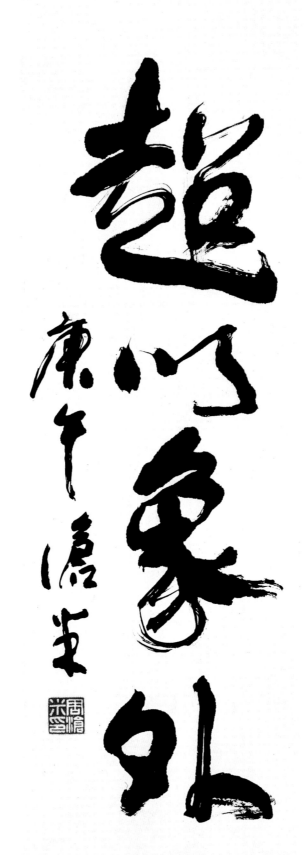

书陆游句

释文：夜阑卧听风吹雨，铁马冰河入梦来。

　　　沧米

年代：不详

钤印：雁荡山民　周沧米

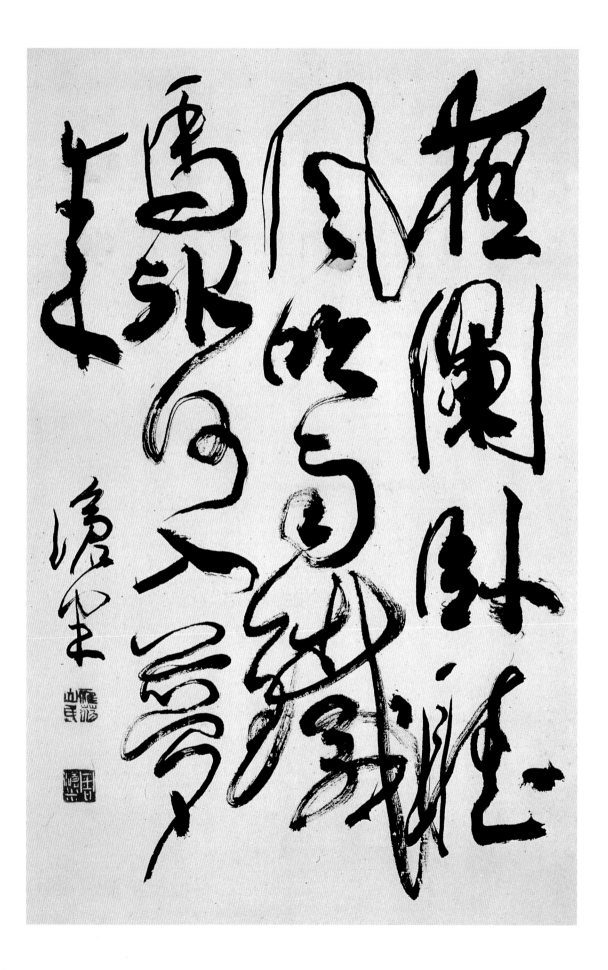

雅園臥遊

風竹與泉石入夢幽

书杜甫句

释文：万壑树声满，千崖秋气高。

　　　　杜甫句　一九九五年　沧米书

年代：1995年

钤印：雁荡山民　周沧米

萬壑樹聲滿
千崖秋氣高

杜甫句一九九五年
滬生書

书古诗遣兴

释文：金樽清酒斗十千，玉盘珍羞直万钱。停杯投筋不能食，拔剑四顾心茫然。

欲渡黄河冰塞川，将登太行雪满山。闲来垂钓碧溪上，忽复乘舟梦日边。

行路难！难行路！多歧路，今安在？长风破浪会有时，直挂云帆济沧海。

南湖秋水夜无烟，耐可乘流直上天？且就洞庭赊月色，将船买酒白云边。

读书习字赠琼芬清赏并聊以自遣　一九八三年中秋于湖上之景云村舍　沧米

年代：1983年

钤印：周沧米

金樽清酒斗十千，玉盘珍羞直万钱。停杯投箸不能食，拔剑四顾心茫然。欲渡黄河冰塞川，将登太行雪满山。闲来垂钓碧溪上，忽复乘舟梦日边。行路难，行路难，多歧路，今安在。长风破浪会有时，直挂云帆济沧海。

南湖秋水夜无烟，耐可乘流直上天。且就洞庭赊月色，将船买酒白云边。

一九八三年中秋于湖上之琴云轩唐生

李白诗两字略误唐生并记

书自作诗《车过白龙江》

释文：驱车白龙渊，山深鸟道连。

江涛生蜃气，落叶扫蛮烟。

蜀山巴水好，风月我亦怜。

红叶使人醉，家山花更妍。

癸亥秋车过白龙江　乙丑春月　沧米

年代：1985年

钤印：周沧米

驅車白龍潭山深鳥道遲 江濤聲勢亂籟聲掃 壺螢留宿看多嬌 風月 淡淡江霞 幾紅葉 後人醉 象花更妍

癸亥秋車過白龍江

乙丑春月 濤生

书苏轼《登玲珑山》

释文：何年僵立两苍龙，瘦脊盘盘尚倚空。

翠浪舞翻红罢亚，白云穿破碧玲珑。

三休亭上工延月，九折岩前巧贮风。

脚力尽时山更好，莫将有限趁无穷。

苏轼《登玲珑山》一首　己丑秋月　沧米书

年代：2009年

钤印：周沧米印

何幸偃息雨番龍慶芳盤

黑云翻墨未遮山白雨跳珠乱入船

卷地風來忽吹散望湖樓下水如天

放生魚鳖逐人來無主荷花到處開

水枕能令山俯仰風船解與月徘徊

蘇軾望湖樓醉書二首

乙丑秋月 清水書

书陈朗《雨夜》

释文：回日挥戈力不胜，撼庭风过雨相仍。

床头屋漏频移枕，囊底诗忘急觅灯。

窟洞驯龙居久惯，尘埃野马看多曾。

从知一夜清眠况，秋气来时冷不崩。

《雨夜》七律一首　陈朗丙辰年作于大通河　戊辰　沧米

年代：1988年

钤印：雁荡人　周沧米

迴日揮戈力不勝　攪庭風色雨初停

屋漏頻移几席春　悵志彌覺窟洞馴

龍房久積塵埃野　馬...忙望一樓傳

眠況玩氣未時冷不朽

雨夜希望之看陳朗丙辰年作於大通村

戊辰唐軍

书苏轼《雪后书北台壁二首》

释文：黄昏犹作纤纤雨，夜静无风势转严。

但觉衾裯如泼水，不知庭院已堆盐。

五更晓色来书幌，半夜寒声落画檐。

试扫北台看马耳，未随埋没有双尖。

苏轼《雪后书北台壁二首》录其一　戊子秋　沧米

年代：2008年

钤印：周沧米

黄昏犹作雨纤纤，夜静无风势转严。但觉衾裯如泼水，不知庭院已堆盐。五更晓色来书幔，半夜寒声落画檐。试扫北台看马耳，未随埋没有双尖。

苏轼雪后书北台壁二首录其一

书王昌龄《芙蓉楼送辛渐》

释文：寒雨连江夜入吴，平明送客楚山孤。

洛阳亲友如相问，一片冰心在玉壶。

王昌龄《芙蓉楼送辛渐》　庚寅　沧米

年代：2010年

钤印：周沧米

寒雨连江夜入吴，平明送客楚山孤。洛阳亲友如相问，一片冰心在玉壶。

辛渐

王昌龄芙蓉楼送

庚寅 富荣书

书《文心雕龙·神思》句

释文：登山则情满于山，观海则意溢于海，我才之多少，将与风云而并驱也！

年代：不详

钤印：沧米

登山則情滿於山觀海
則意溢於海·海我才之多
少將與同雲而並驅也

书船子和尚之偈

释文：书华亭船子和尚之偈于湖上之点苔书屋

千尺丝纶直下垂，一波才动万波随。夜静水寒鱼不食，满船空载月明归。

雁荡　周沧米

年代：不详

钤印：雁荡山民　周沧米

千尺絲綸直下垂
一波才動萬波随
静心寂氣不食滿
船空載月明歸

畫禪亭子船子和尚之偈于湖之藍菩畫屋

恆溪周昌榖

赠方玉学弟书

释文：画贵乎气，随意写来，勿使刻镂，意足即可。
　　　方玉学弟方家鉴正　甲申秋月　沧米书于湖上

年代：2004年

钤印：澄怀　周沧米

畫貴有意，意寫未易，饒有書卷之氣

六王畢四海一蜀山兀阿房出

甲申秋月浴生於滬上

书陆游《吾庐》

释文：吾庐虽小亦佳哉！新作柴门斸绿苔。

　　　挂杖每阑归鹤入，钓船自带夕阳来。

　　　墟烟隔水霏霏合，篱菊凌霜续续开。

　　　千岁安期那可得，笑呼邻父共传杯。

　　　丁卯春节录于大荆蒲溪东岸　沧米

年代：1987年

钤印：周　沧米

吾庐雖小亦佳哉　新作柴門斬斬開
菩挂魚羅歸鶴入　釣船自帶夕陽
來　重煙陽之靄　合羅萬凌霜穫
開千歲安期邪　了得呼吸隨此共
傳杯　陸放翁詩

丁卯春暮　大別山樵　乐岸

书沈括《丹阳楼诗》

释文：碧城西转拂苍烟，日绕阑干一握天。

青草暮山歌扇底，美人瑶瑟暝鸿邀。

吹声隐隐江都月，弄歌蹁跹建业船。

流尽古来东去水，又将秋色过楼前。

沈括《丹阳楼诗》一九八五年中秋书　杭州沧米

年代：1985年

钤印：周沧米印

碧海西陵薄酒日尽唱平
一径天青单黄苍山新宿寒夜寒
人坐琴暝鸿空吹都阳陵江都月
弄影时骑重黄猫沙光古生东去
水又情枕空空回楼高
吹搁阳楼江 一九九零年中秋节于杭州
滨生

书自作诗《梅雨探山》

释文：五月看山夙兴浓，移情写势意从容。
　　　群山起舞檐边树，几筏穿行溪上虹。
　　　欲登荆山断云路，欲渡蒲水涨碧波。
　　　石门西北九滩水，源发荡巅白龙窝。
　　　奔湍逶迤三百里，叹赏景物屡经过。
　　　追怀搜索奇峰好，不负画家遐思多。
　　　宿荆庐梅雨探山写意　丁亥　沧米

年代：2007年

钤印：周沧米印

霹雳一声风雨来，群峰竞秀翠相连，
虹桥已断无寻处，武夷山里泛兰舟，
碧水丹山迎客至，玉女峰前泛碧流，
九曲清溪绕画屏，一溪绿水绕峰流，
白云深处是仙乡，此地风光最自由，
三百里程幽景好，不知归路在何州。

宿刘庵择句探题记事　丁亥　兆荣

他的作品特重用笔，中锋使转，如屋漏痕，紧劲道逸，笔笔送到，如印印泥，得力于书法的工夫。
看到他对浙派人物画发展"中途夭折"的见解，并不是以己之所长去看待，实在是出于学术立场，基于"书画同源"的认识，我赞同他的看法。

——童中焘

横幅

与李方玉谈画

释文：创造家很少，模仿家千千万万。模仿是
学习之手段，不是为艺之目的。创造自我之风
格，是一辈子之事。潘天寿先生说："齐白
石一个就够了，如果出了一百个齐白石，则
九十九个是浪费……"有人问什么样才叫传统
的中国画，我认为，画好中国画不外三个条
件，一是形象，一是笔墨，一是方法，还有构
图、置阵布势。取势是布局（稿图）的核心，
不懂取势者易流于图象标本……　沧米

年代：2009年

钤印：指印

創造家很少模倣家

千千萬萬模倣是學習

之道可不是創造之目

的創造自我之開拓

是一輩子之事潘天壽先

生說齊白石一個就夠了

如果出了二百個齊白石則

九七也不過是良畫書……

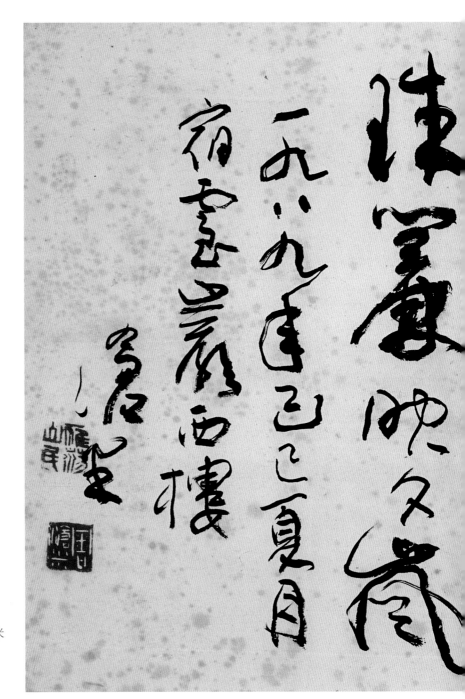

书自作诗

释文：百二峰峦云漠漠，千仞障壁瀑潺潺。
雄奇无比龙湫水，更爱珠帘映夕岚。
一九八九年己巳夏月宿灵岩西楼　沧米

年代：1989年

钤印：长忆家山　雁荡山民　周沧米

气蒸云梦泽，波撼岳阳城。欲济无舟楫，端居耻圣明。坐观垂钓者，徒有羡鱼情。

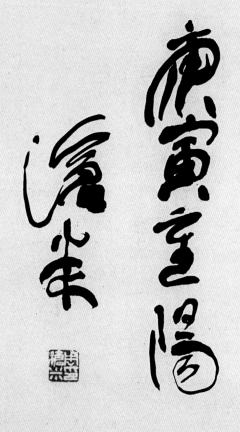

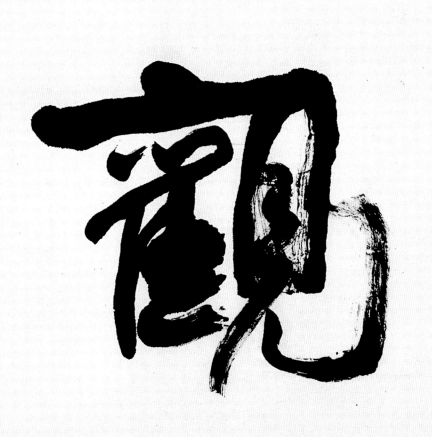

题句

释文：观心
　　　庚寅重阳　沧米
年代：2010年
钤印：周沧米印

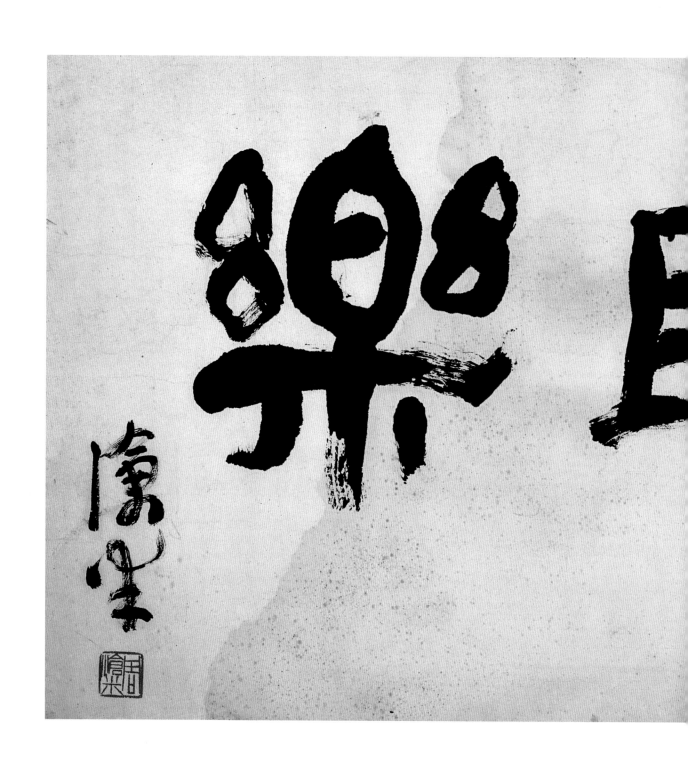

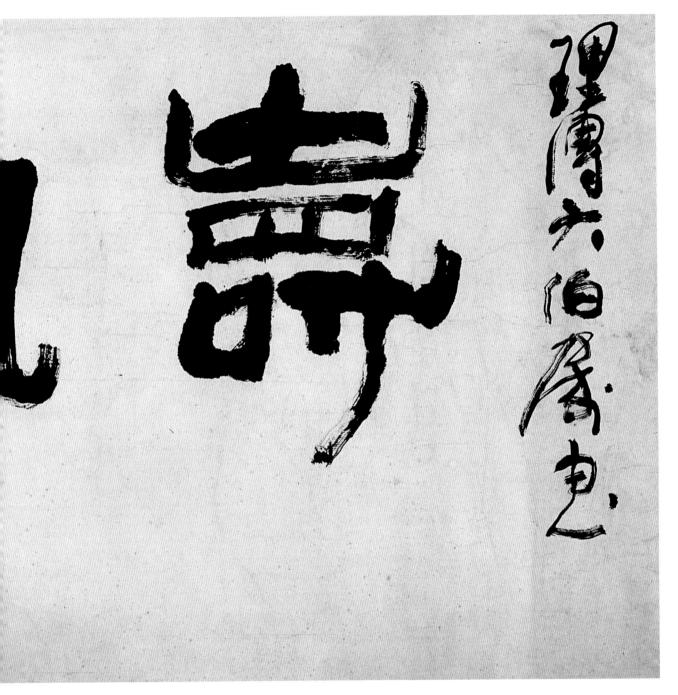

书赠理传大伯

释文：寿且乐
　　　理传大伯属书　沧米
年代：不详
钤印：周沧米印

載物

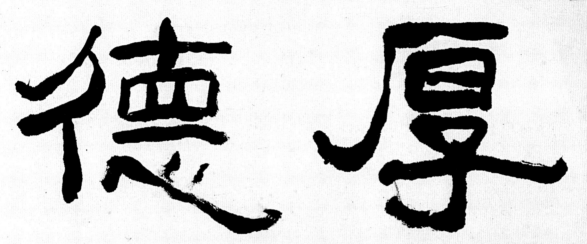

题句

释文：厚德载物
　　　沧米书
年代：不详
钤印：澄心　周沧米印

山

戊寅中秋為公事作巨幅
因首部絮亂裁去下部
里加塗理備補朱之為失
蓋訟為者諸讀道之
盡堂題以為留念

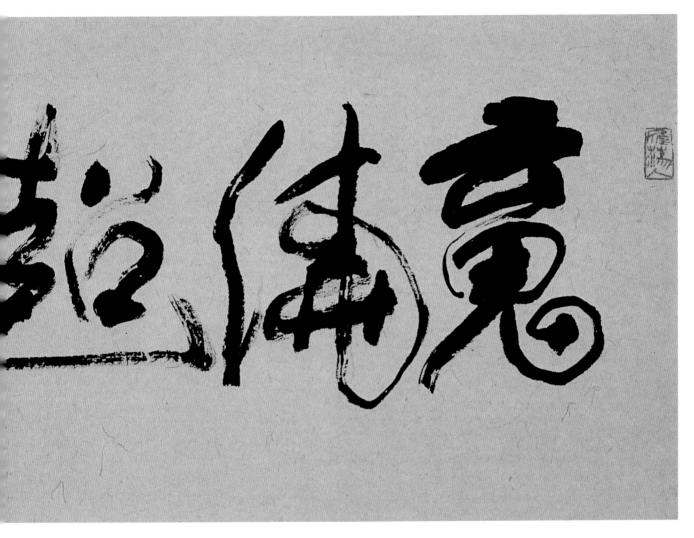

赠朱益红梅题句

释文：魂绕超山

戊寅中秋为公事作巨幅，因首部繁乱，裁去。下部略加整理，弥补成局。朱益认为
尚能赏读，遂书堂额以为留念　沧米

年代：1998年

钤印：雁荡人　周　沧米

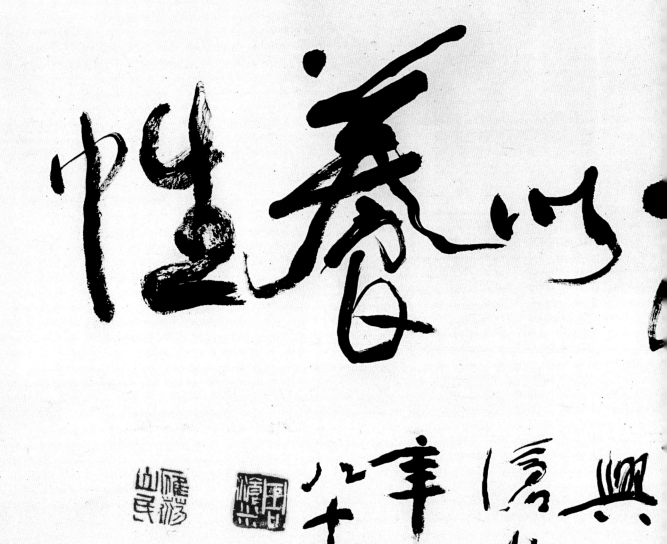

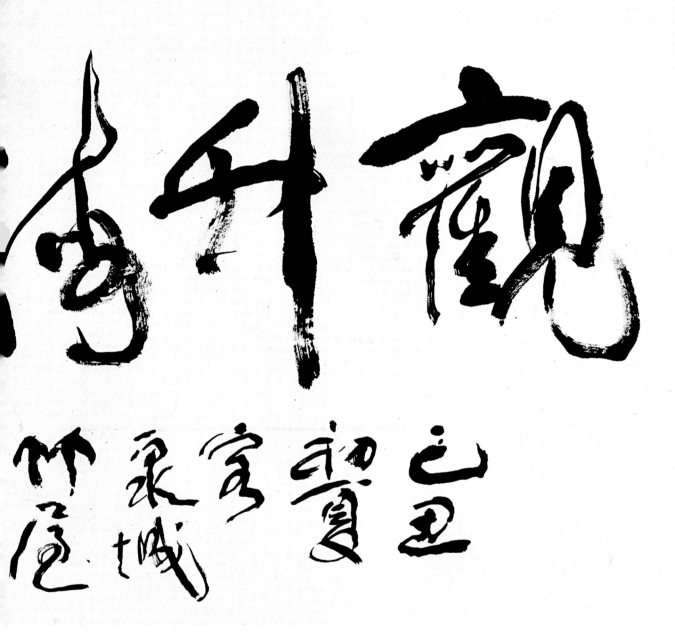

赠李方玉书

释文：观竹梅以养性
　　　己丑初夏客泉城竹屋即兴　沧米年八十
年代：2009年
钤印：周沧米　雁荡山民

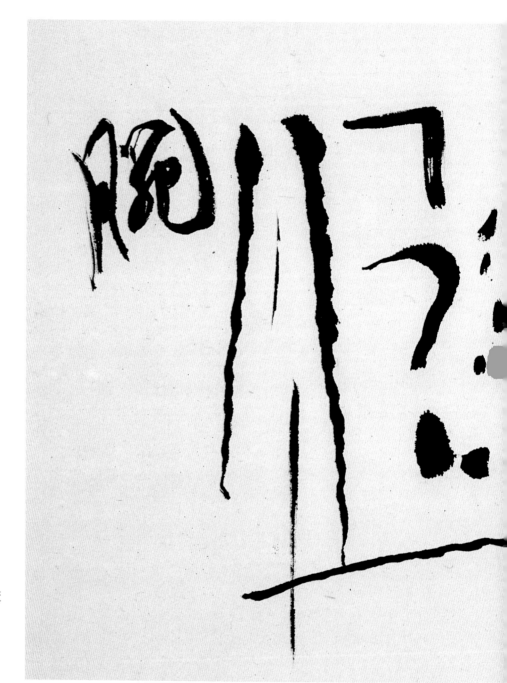

与李方玉论书

释文：圆如折钗股，重如高山坠石，
　　　平如锥划沙，留如屋漏痕，变
　　　乃五要贯通腕。

年代：2009年

钤印：无

圆如折钗股

重如云山墜石

平如锥画沙

屈如金漏痕

一乃五子無貴通

书张船山诗二首

释文：秋烟笼竹淡云开，翠雨蒙蒙欲满苔。
石上月痕枝外影，绢头疑有野光来。
迷离新绿点柔条，晴日融融陌路遥。
一片柳枝风影外，胡梁春水石栏桥。
张船山诗二首　沧米

年代：不详

钤印：凤山下　周沧米

秋煙籠村渚
雲開翠雨濛
欲滿百卉月
痕枝外影絹
郎枝有野光
素道雞新田飛

书自作诗《住青石洞探神女》

释文：连连舟船过巫峡，未见神女泪盈盈。我已三番渡巴水，蜀山云暗巴雾横。

今秋两岸已萧索，浪静水平月色明。欲仰神山泊南岸，青石洞山苦攀登。

披离荒草牵衣袂，乱石错牙无明径。回望小舸没江雾，唯听江涛轰雷声。

瞥见坡头有小筑，殷勤山妇招手迎。入屏捧出云中绿，移座铺席堪纯诚。

挖畦宰羊炊火热，劈柴挑提贤且能。初识画家道貌殊，无怪野陌有虑情。

客自平和尚随俗，主人举止亦谦恭。得知吾等访山情深切，对座叙怀亦由衷。

情深切，冥意通。似觉巫峰神女座，幻入农家芦屏风。

素胸皓腕冰玉质，健腰丰臀妖娆且伶俜。比如昔时唐室舞婀娜，又如西天佛窟飞天。

功风采凡神奕奕，立坐跌宕胜蓬瀛。神山果真生有奇女子，十二峰头何是轩冕宫。

香茶美馔均已赏，凝神默记摹真容。夜来江风涌云汉，层峦翻动月流空。

仙杖舞袖似咫尺，兴摇神酣入梦更。山鸡啼催天已曙，艄笛惊鸣江雾升。

危岸挥手送远客，但望来年重记程。举头瞻望神女座，仙子飘渺入云中。
一九八五年乙丑秋月偕寿年、白云游巫峡住青石洞　沧米

年代：1985年

钤印：周沧米

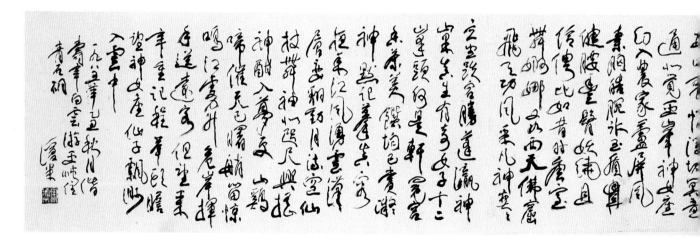

羊坎次趂勞
摆留且筛初
道觀孫世惶
有憲情客

蓮有船過巫峡来見
神女憐遠道我已三書
渡巴水蜀山雲晴已
露橫今秋初雨峰
月已明神仙神
山洞南峰青石硐
淨處雲霏見留見
舡迤江霧唯龍江
錯平葉雨徑四望小
荒神峯夜决亂后
上善攀出豐披雜
媯郎有小藥殿勤山
婦招来迎六扉捧出
雲中絲彩座鋪席
堪纯諜挹睡寧
羊坎次趂勞枭桃
摆留且筛初諳童
道觀孫世惶好陌
有憲情客句平和
尚随微立人掌出宗
謹恭浮紅吾芳碃
情深切對座叙懷
五車袁情深切冥虚
道心覺玉堂草申央堂

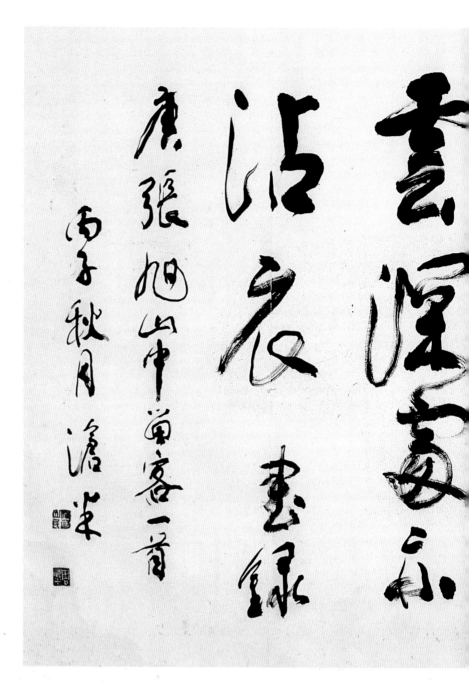

书张旭《山中留客》

释文：山光物态弄春晖，莫为清阴便拟归。纵使晴朗无雨色，入云深处亦沾衣。

书录唐张旭《山中留客》一首

丙子秋月　沧米

年代：1996年

钤印：荆庐　雁荡山民　周沧米

山光物態弄春暉

莫為輕陰便擬歸

縱使晴明無雨色

入雲深處亦沾衣

书辛弃疾《好事近·西湖》

释文：日日过西湖，冷浸一天寒玉。
　　　　山色虽言如画，想画时难邈。
　　　　前弦后管接歌钟，才断又重续。
　　　　相（次）藕花开也，几兰舟飞逐。
　　　　"相"下脱"次"　己丑腊月　沧米

年代：2009年

钤印：着意藤花泉石间　周沧米

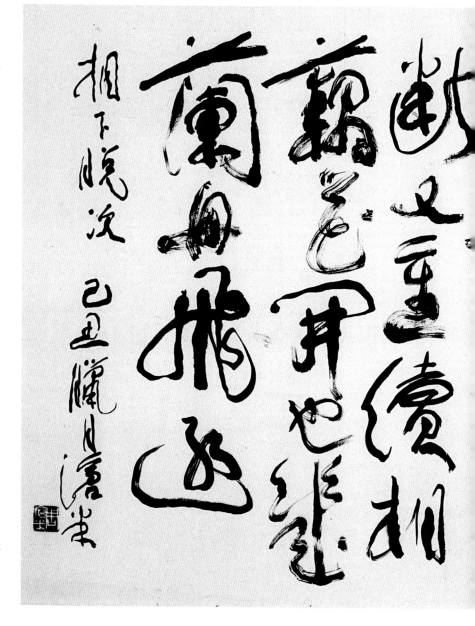

日日遍西湖湾浸一天寒水上山色雞言以書畫想盡时難䖄亦在法溪窗夜作堂堂堂

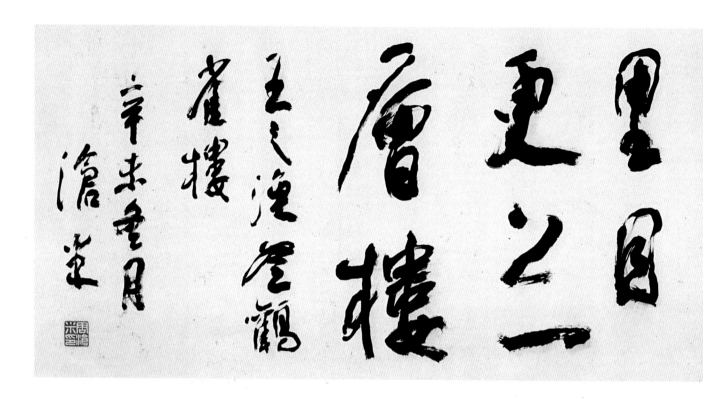

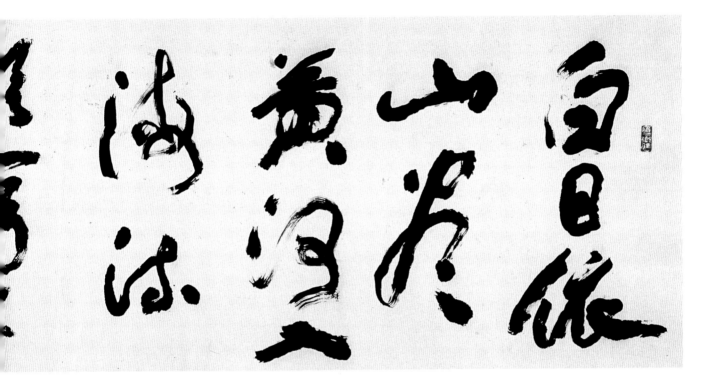

书王之涣《登鹳雀楼》

释文：白日依山尽，黄河入海流。

　　　　欲穷千里目，更上一层楼。

　　　　王之涣《登鹳雀楼》　辛未冬月　沧米

年代：1991年

钤印：雁云乡里　周沧米印

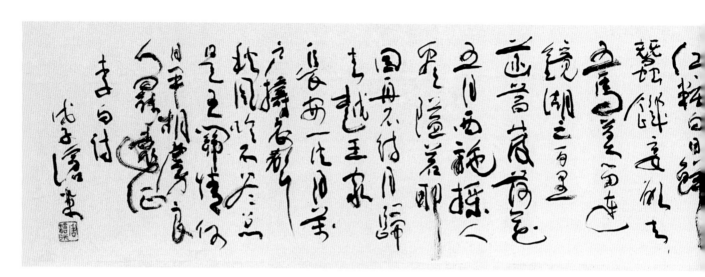

书李白诗

释文：明月出天山，苍茫云海间。长风几万里，吹度玉门关。

汉下白登道，胡窥青海湾。由来征战地，不见有人还。

戍客望边邑，思归多苦颜。高楼当此夜，叹息未应闲。

秦地罗敷女，采桑绿水边。素手青条上，红妆白日鲜。

蚕饥妾欲去，五马莫留连。镜湖三百里，菡萏发荷花。

五月西施采，人看隘若耶。回舟不待月，归去越王家。

长安一片月，万户捣衣声。秋风吹不尽，总是玉关情。

何日平胡虏，良人罢远征。

李白诗　戊子　沧米

年代：2008年

钤印：周沧米

明月出天山
苍茫云海间
长风几万里
吹度玉门关
汉下白登道
胡窥青海湾
由来征战地
不见有人还
戍客望边色
思归多苦颜
高楼当此夜
叹息未应闲
秦地罗敷女
采桑绿水边

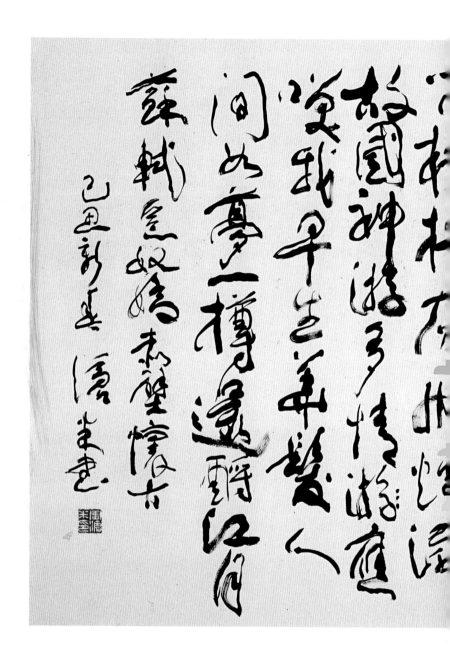

书苏轼《念奴娇·赤壁怀古》

释文：大江东去，浪淘尽，千古风流人物。故垒西边，人道是，三国周郎赤壁。乱石崩云，惊涛裂岸，卷起千堆雪。江山如画，一时多少豪杰。遥想公瑾当年，小乔初嫁了，雄姿英发。羽扇纶巾，谈笑间，樯橹灰飞烟灭。故国神游，多情应笑我，早生华发。人生如梦，一尊还酹江月。

苏轼《念奴娇·赤壁怀古》　己丑新春　沧米书

年代：2009年

钤印：凤山下　周沧米

大江東去，浪淘盡，千古風流人物。故壘西邊，（人道是）三國周郎赤壁。亂石崩雲，驚濤裂岸，捲起千堆雪。江山如畫，一時多少豪傑。

遙想公瑾當年，小喬初嫁了，雄姿英發。羽扇綸巾……

书苏轼《新城道中》

释文：东风知我欲山行，吹断檐间积雨声。
　　　岭上晴云披絮帽，树头初日挂铜钲。
　　　野桃含笑竹篱短，溪柳自摇沙水清。
　　　西崦人家应最乐，煮芹烧笋饷春耕。
　　　苏轼《新城道中》　乙酉夏　沧米书

年代：2005年

钤印：雁云乡里　周沧米印

東風知我欲山行，吹斷簷間積雨聲。嶺上晴雲披絮帽，樹頭初日掛銅鉦。野桃含笑竹籬短，溪柳自搖沙水清。

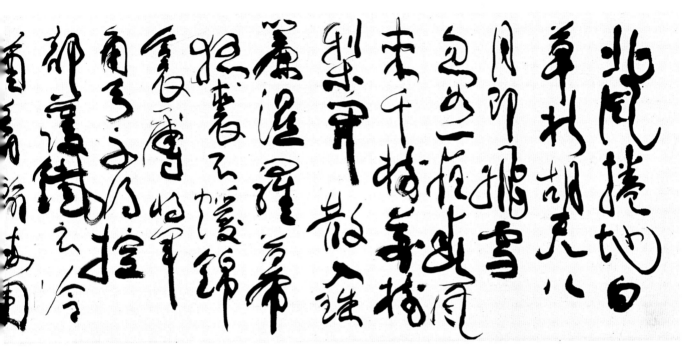

书岑参《白雪歌送武判官归京》

释文：北风卷地白草折，胡天八月即飞雪。忽如一夜春风来，千树万树梨（花）开。

散入珠帘湿罗幕，狐裘不暖锦衾薄。将军角弓不得控，都护铁衣冷犹着。

瀚海阑干百丈冰，愁云惨淡万里凝。中军置酒饮归客，胡琴琵琶与羌笛。

纷纷暮雪下辕门，风掣红旗冻不翻。轮台东门送君去，去时雪满天山路。

山回路转不见君，雪上空留马行处。

岑参《白雪歌送武判官归京》　己丑冬　沧米

年代：2009年

钤印：周沧米

莫言松嶠石殘草成
延竚迴山啣月逃蔽靄飄
拂相摩擦狙龍
霧露盡堪忙眼盡囊
曳枝上庋崖莫難跳
踏身㽞隍蓬雁雲花
蓬倉呼醒來兔畫角
榮記翻盖圖俱自誇
己巳仲冬雁山梅花樓圖
並作詩以記

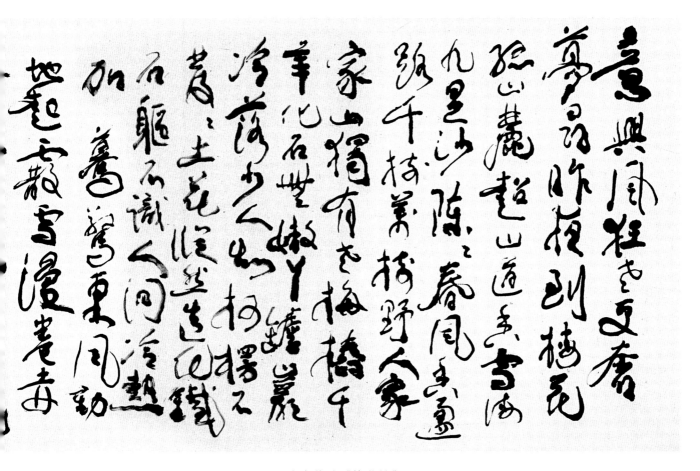

书自作诗《梅花桩》

释文： 意兴风狂老更奢，梦寻昨夜到梅花。孤山麓，超山道，香雪海，九里沙。
阵阵春风香盈路，千树万树野人家。家山犹有老梅桩，千年化石无嫩丫。
罅岩冷落少人知，柯楞不发发土花。纵然造化铁石躯，不识人间冷热加。
蓦惊东风动地起，霰雪漫卷赤城霞。千寻障壁凭点缀，枯藤老树吹珞珈。
山岳随之草木苏，莫言朽桩不能芽。欣然待邀山间月，幽馨飘拂相摩搓。
烟笼雾盖惺忪眼，画囊曳杖上层崖。芒鞋蹴踏身几坠，雁云茫茫迷啥岈。
醒来秃笔向案头，翻作画图供自夸。

己巳春写《雁山梅花桩图》并作歌行以记

年代： 1989年

钤印： 老米

书自题山水诗二首

释文：朱墨写山赭作水，皴皴点点见华滋。
好峰搜来将一势，任教虚空有退思。
大块本造化，雕琢况无功。
灿烂漫世界，元气混沌中。
自题山水诗两首　沧米

年代：不详

钤印：雁荡人　雁荡山民　周沧米

先墨寫山精作
水融之點見華
淋漓筆搜素归
一身任反靈空
有些里
大鬼乐年逢吴巳

宦情羁思共凄凄，春半如秋意转迷。山城过雨百花尽，榕叶满庭莺乱啼。

柳宗元《柳州二月》

千山鸟飞绝，万径人踪灭。孤舟蓑笠翁，独钓寒江雪。

柳宗元《江雪》

癸未春月渚米书

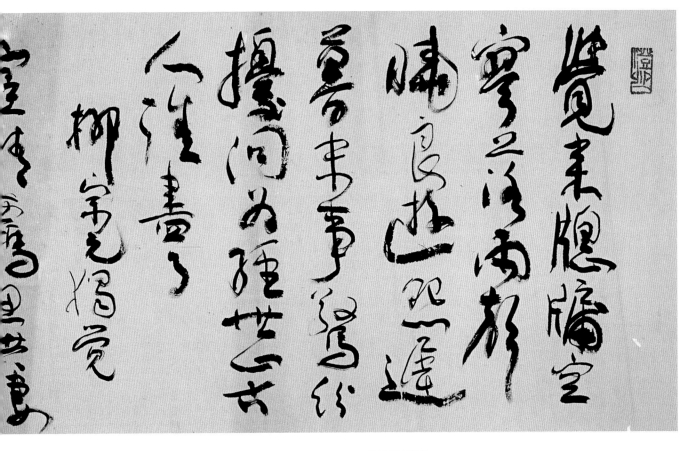

书柳宗元诗

释文：觉来窗牖空，寥落雨声晓。

良游怨迟暮，末事惊纷扰。

为问经世心，古人难尽了。柳宗元《独觉》

宦情羁思共凄凄，春半如秋意转迷。

山城过雨百花尽，榕叶满庭莺乱啼。柳宗元《柳州二月》

千山鸟飞绝，万径人踪灭。

孤舟蓑笠翁，独钓寒江雪。柳宗元《江雪》

癸未冬月　沧米

年代：2003年

钤印：澄心　周沧米

书谢灵运诗两首

释文：昏旦变气候，山水含清晖。

　　　清晖能娱人，游子憺忘归。

　　　出谷日尚早，入舟阳已微。

　　　林壑敛暝色，云霞收夕霏。

　　　芰荷迭映蔚，蒲稗相因依。

　　　披拂趋南径，愉悦偃东扉。

　　　虑淡物自轻，意惬理无违。

　　　寄言摄生客，试用此道推。

　　　江南倦历览，江北旷周旋。

　　　怀新道转回，寻异景不延。

　　　乱流趋正绝，孤屿媚中川。

　　　云日相晖映，空水共澄鲜。

　　　表灵物莫赏，蕴真谁为传。

　　　想像昆山姿，缅邈区中缘。

　　　始信安期术，得尽养生年。

　　　谢灵运诗两首

　　　拂衣遵沙垣，缓步入蓬屋。

　　　近涧涓密石，远山映疏木。

年代：不详

钤印：沧米　周沧米　沧米长寿

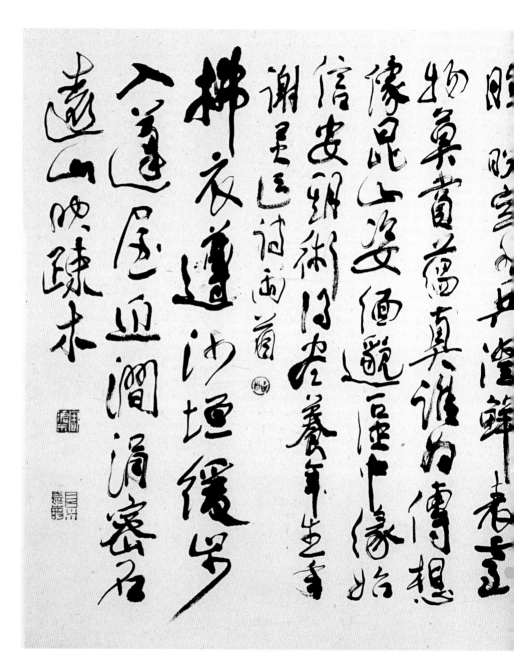

風旦變氣侯山水含清暉
清暉能娛人游子憺忘歸
出谷日尚早入舟陽已微其壺
歟瞑色雲霞收夕霏圭三河
送映蔚鮮薄薛相因依拂
披超南徑愉悅偃東扉畫
澹物自輕意惘理蓋遠言
言攄生空試用七道推
江南懷歷覽江北曠周旋
懷新道時過而異景余延亂

书苏轼诗

释文： 我家江水初发源，宦游直送江入海。

闻道潮头一丈高，天寒尚有沙痕在。

中冷南畔石盘陀，古来出没随涛波。

试登绝顶望乡国，江南江北青山多。

羁愁畏晚寻归楫，山僧苦留看落日。

微风万顷靴文细，断霞半空鱼尾赤。

是时江月初生魄，二更月落天生黑。

江中似有炬火明，飞焰照山栖鸟惊。

怅然归卧心莫识，非鬼非人竟何物？

江山如此不归山，江神见怪惊我顽。

我谢江神岂得已，有田不归如江水。

苏轼《游金山寺》

李仲谋家有周昉画《背面欠伸内人》，极精，戏作此诗。

深宫无人春日长，沉香亭北百花香。

美人睡起薄梳洗，燕舞莺啼空断肠。

画工欲画无穷意，背立东风初破睡。

若教回首却嫣然，阳城下蔡俱风靡。

杜陵饥客眼欲寒，蹇驴破帽随金鞍。

隔花临水时一见，只许腰肢背后看。

心醉归来茅屋底，方信人间有西子。

君不见孟光举案与眉齐，何曾背面伤春啼。

苏轼《读丽人行并序》

游人出三峡，楚地尽平川。

北客随南贾，吴樯间蜀船。

江侵平野断，风卷白沙旋。

朱槛城东角，高王此望沙。

江山非一国，烽火畏三巴。

战骨沦秋草，危楼倚断霞。

百年豪杰尽，扰扰见鱼虾。

苏轼《荆州》

年代：不详

钤印：周沧米印

青山橫北郭　白水繞東城　此地一為別　孤蓬萬里征　浮雲遊子意　落日故人情　揮手自茲去　蕭蕭班馬鳴

李白送友人

在重慶夜讀詩西窗　謝維陸先生寄送　楊柳之情聊為　化之　甲戌夏月於杭　周滄米

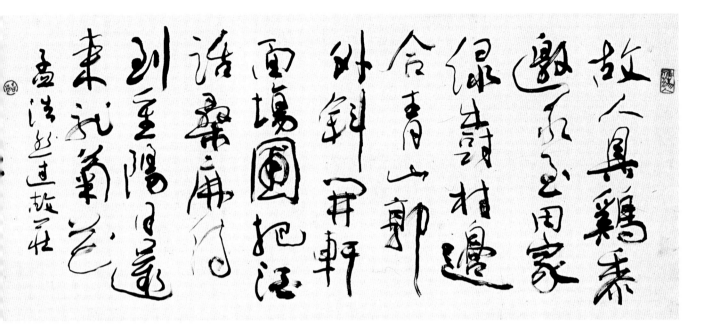

赠锋强学弟书

释文：故人具鸡黍，邀我至田家。

绿树村边合，青山郭外斜。

开轩面场圃，把酒话桑麻。

待到重阳日，还来就菊花。

孟浩然《过故人庄》

青山横北郭，白水绕东城。

此地一为别，孤蓬万里征。

浮云游子意，落日故人情。

挥手自兹去，萧萧班马鸣。

李白《送友人》

右书唐人诗两首，谢锋强学弟送杨梅之情，聊为纪念。

甲戌夏月于杭城　周沧米

年代：1994年

钤印：雁荡人　沧米　雁荡山民　周沧米

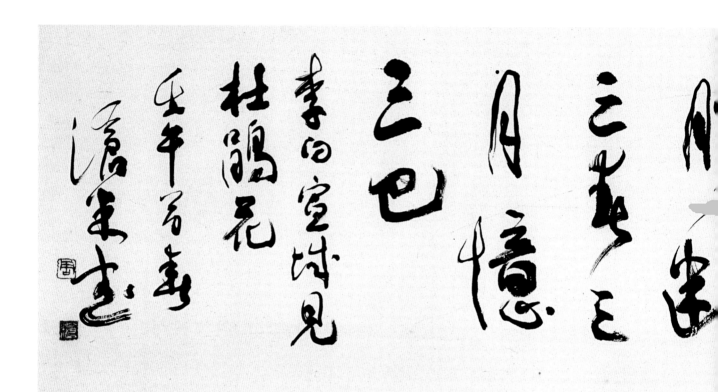

李白宣城見杜鵑花

壬午吾壽 滄米書

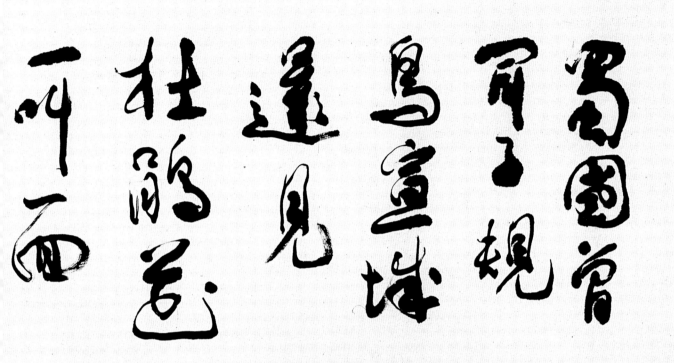

书李白《宣城见杜鹃花》

释文：蜀国曾闻子规鸟，宣城还见杜鹃花。
 一叫一回肠一断，三春三月忆三巴。
 李白《宣城见杜鹃花》
 壬午首春　沧米书

年代：2002年

钤印：周　沧米

舞幽壑之潜蛟，泣孤舟之嫠妇。苏子愀然，正襟危坐而问客曰：何为其然也？客曰：月明星稀，乌鹊南飞，此非曹孟德之诗乎？西望夏口，东望武昌，山川相缪，郁乎苍苍，此非孟德之困于周郎者乎？方其破荆州，下江陵，顺流而东也，舳舻千里，旌旗蔽空，酾酒临江，横槊赋诗，固一世之雄也，而今安在哉？况吾与子渔樵于江渚之上，侣鱼虾而友麋鹿，驾一叶之扁舟，举匏樽以相属，寄蜉蝣于天地，渺沧海之一粟。

书录《前赤壁赋》一段

释文：壬戌之秋，七月既望，苏子与客泛舟游于赤壁之下。清风徐来，水波不兴。举酒属客，诵明月之诗，歌窈窕之章。少焉，月出于东山之上，徘徊于斗牛之间。白露横江，水光接天。纵一苇之所如，凌万顷之茫然。浩浩乎如凭虚御风，而不知其所止；飘飘乎如遗（世）独立，羽化而登仙。于是饮酒乐甚，扣舷而歌之。歌曰："桂棹兮兰桨，击空明兮溯流光。渺渺兮予怀，望美人兮天一方。"客有吹洞箫者，倚歌而和之。其声呜呜然，如怨如慕，如泣如诉；余音袅袅，不绝不（如）如缕。舞幽壑之潜蛟，泣孤舟之嫠妇。苏子愀然，正襟危坐而问客曰："何为其然也？"客曰："月明星稀，乌鹊南飞，此非曹孟德之诗乎？西望夏口，东望武昌，山川相缪，郁乎苍苍，此非孟德之困于周郎者乎？方其破荆州，下江凌（陵），顺流而东也，舳舻千里，旌旗蔽空，酾酒临江，横槊赋诗，固一世（之）雄也；而今安在哉！况吾与子渔樵于江渚之上，侣鱼虾而友麋鹿，驾一叶之扁舟，举匏樽以相属。寄蜉蝣于天地，渺沧海之一粟……"

年代：不详

钤印：雁荡山民　周沧米

书自作诗《梅雨探山》

释文：五月看山夙兴浓，移情写势意从容。

群山起舞檐边树，几筏穿行溪上虹。

泼墨荆山迷远雾，描摹蒲水涨碧波。

山民筑屋卧石上，梦绕云山闲吟哦。

归鹭照影溪头立，犹闻隔岸牧童歌。

石门潭北九滩水，源朔荡巅白龙窝。

涎（延）湍逶迤三百里，幽探景象屡经过。

追怀搜剔奇峰好，不负画家遐思多。

年代：不详

钤印：雁荡人　周沧米　雁荡山民

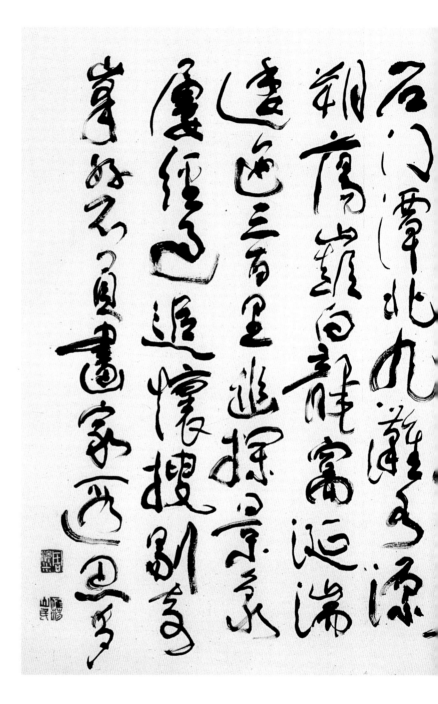

五月天风兴浓彩　情写碧意任云群　山起舞擅边枝　宁川滨之虹濛墨　剃山迷远岸描意　水涨碧波山民药处　卧石之梦庵云闲　吟哦归

书元好问《�973亭》

释文：春物已清美，客怀自幽独。

危亭一徘徊，脩然若新沐。

宿云淡野川，元气浮草木。

微茫尽楚尾，平远疑杜曲。

生平远游赋，吟讽心自足。

羯来着世网，抑抑就边幅。

人生要适情，无荣复何辱。

乾坤入望眼，容我谢羁束。

一笑白鸥前，春波动新绿。

元好问《973亭》

己丑　沧米

年代：2009年

钤印：周沧米印

春物已清美宴賞懷同旬

幽獨虎亭一徘徊偏興

老新祛宿雲淡野川

元氣浮草木微茫洴兮

臺閣平遠拖杜也生平

遠遊賦吟諷思句之絕

舳舻千里兮旌
中流兮扬素
波箫鼓鸣兮欢乐
恭棹歌兮哀情多
少壮几时兮奈
老何

汉武帝秋风辞
沧米书

書漢武帝《秋風辭》

释文：秋风起兮白云飞，草木黄落兮雁南归。
　　　兰有秀兮菊有芳，怀佳人兮不能忘。
　　　泛楼船（兮）济汾河，横中流兮扬素波。
　　　箫鼓鸣兮发棹歌，欢乐极兮哀情多。
　　　少壮几时兮奈老何！
　　　汉武帝《秋风辞》

年代：不详

钤印：周沧米

书《石门潭歌》

释文：钟灵功造化，开凿石门潭。门石雄且奇，对峙如双拳。
水深不可测，澄碧泛银澜。高壁耸千尺，户扃十丈宽。
两岸生异草，墨苔杂山兰。龙须披似睑，百合凝若眈。
潭里多游鱼，浅深各所安。锦鳞嬉朝日，午照潜巨鳗。
平澄可待月，洪卷石翻滩。云起常生雨，风定见浮岚。
我昔年少时，深爱个中寰，援壁采岩珠，涉川拣窝岩。

溪头看鸬钓，夕眺青牛还。山鸢翔水滨，崖畔鸟关关。
潭底深几许，暗流刺骨寒。曾见胆碎者，沉溺石罅间。
今日返故里，蓦惊鬓已斑。嗟嗟蒲溪畔，风物看千般。
潭清永不涸，长流东海湾。为酬故乡水，泼写石门潭。
丁卯冬余宿雁荡二十日，返杭时经大荆小住，故乡变化
异常，唯石门潭水凝碧宜人，发人深想。率尔画得《石

钟灵功造化，门潭凿石门。
石雄且奇，崢峥双峰水。
深不可测，澄碧於银河高。
崖壁生莓苔，扁十丈宽两
崖生平卅，蓬蒿难为蘭。
龙盘披松晴百丈为晚潭。
裹多游鱼澄，深不见底绵。
鳞鳞朝日，千丈湾区鲵平。
澄可待明月，洪荒石翔杂云。
此非生雨凤云见深岚我。

门潭图》，作歌行二十韵以记之。

　　沧米

年代：1987年

钤印：荆庐　周　沧米　昌米

书杨万里《净远亭午望》

释文：城外春光染远山，
　　　池中嫩水涨微澜。
　　　回身小却深檐里，
　　　野鸭双浮欲近栏。
　　　竹径殊疏欠补栽，
　　　兰芽欲吐未全开。
　　　初暄乍冷飞犹倦，
　　　一蝶新从底处来。
　　　杨万里《净远亭午望》
年代：不详
钤印：石门居　周沧米

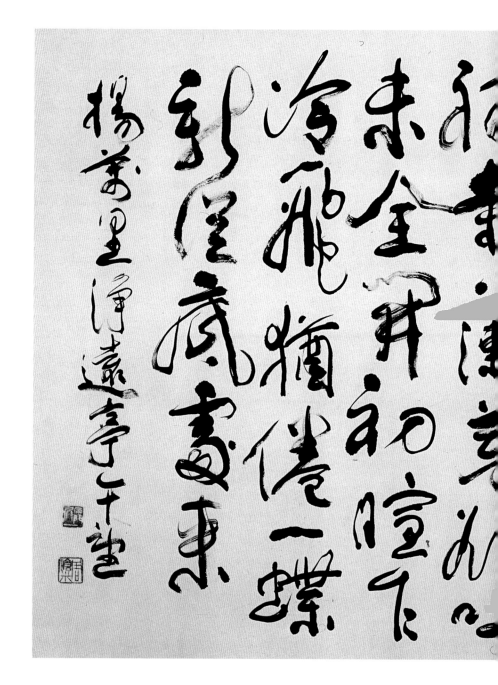

城外春光染
遠山池中嫩□
滾滾微瀾圍身小
却深鎖畫裏盤
鴨雙浮於近
檻引連接陳灸

女媧煉石補天處不破

天聲遠秋雨夢入邪山

天神媧支盡跳波瘦蛟

芽笑盾不眠偉桂梅

露腳斜飛見寒鬼

李賀李兒空廔引　娥晚啸

壬年春月　滄米

書李贺《李凭箜篌引》

释文：吴丝蜀桐张高秋，空山凝云颓不流。

　　江娥（啼）竹素女愁，李凭中国弹箜篌。

　　昆山玉碎凤皇叫，芙蓉泣露香兰笑。

　　十二门前融冷光，二十三丝动紫皇。

　　女娲炼石补天处，石破天惊逗秋雨。

　　梦入神山教神妪，老鱼跳波瘦蛟舞。

　　吴质不眠倚桂树，露脚斜飞湿寒兔。

　　李贺《李凭箜篌引》　"江娥"下脱"啼"

　　壬午春月　沧米

年代：2002年

钤印：周　沧米

我认为中国画家都应该像沧米这样，人物、山水，花鸟都要会画。

特别是书法，我觉得他是浑然一体的。

在现在的中国画家当中，比较全面的，能达到这么高的水平的画家不是很多。

我很早就非常佩服沧米的书法，我觉得他比我写得好得多，比很多人好得多。

——吴山明

斗方

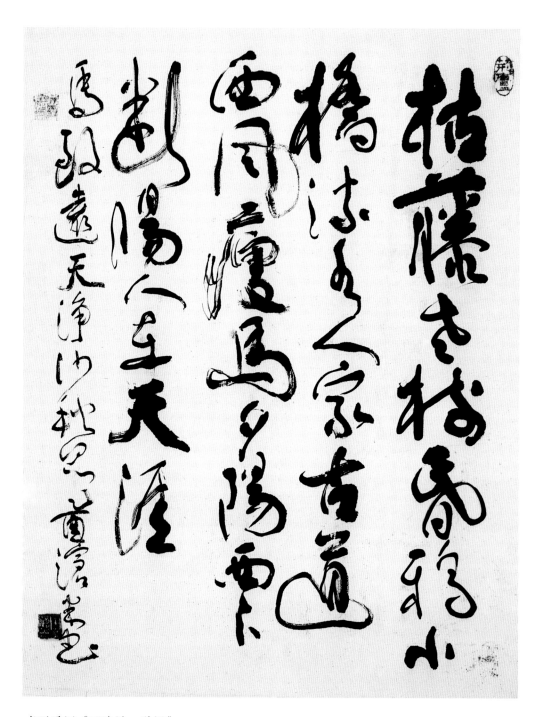

书马致远《天净沙·秋思》

释文：古藤老树昏鸦，小桥流水人家，

古道西风瘦马。夕阳西下，断肠人在天涯

马致远《天净沙·秋思》

乙酉　沧米书

年代：2005年

钤印：荆庐　周沧米

书谢灵运《从筋竹涧越岭溪行》

释文：猿鸣诚知曙，谷幽光未显。岩下云方合，花上露犹炫。逶迤傍隈隩，
迢递陟陉岘。过涧既厉急，登栈亦陵缅。川渚屡迳复，乘流玩回转。苹萍泛沉深，
菰蒲冒清浅。企石挹飞泉，攀林摘叶卷。想见山阿人，薜萝若在眼。握兰勤徒结，折麻心莫展。
情用赏为美，事昧竟谁辨。观此遗物虑，一悟得所遣。

谢灵运《从筋竹涧越岭溪行》

沧米书

年代：不详

钤印：周沧米

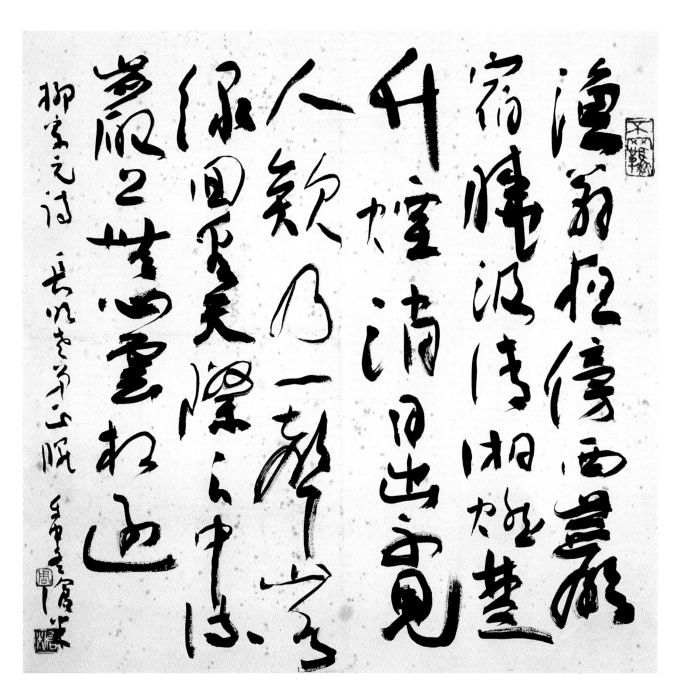

赠丁长明书

释文：渔翁夜傍西岩宿，晓汲清湘燃楚竹。

烟消日出不见人，欸乃一声山水绿。

回看天际下中流，岩上无心云相逐。

柳宗元诗，长明老弟正腕。

壬申冬　沧米

年代：1992年

钤印：不羁　周　沧米

书读画偶得

释文：杨诚斋云：看山似伏涛，意于高处俯瞰，山脉由近及远，得千山万壑纵横连绵之势。黄宾老云：画山脉须留活眼，意在前山有连后山之络，以至伸展无穷。而画山人往往不知游山人之意。穷于静观近山，遮去后山，断前绝后，易入照相法耳。

乙丑冬，暮读画偶得。

沧米

年代：1985年

钤印：老米

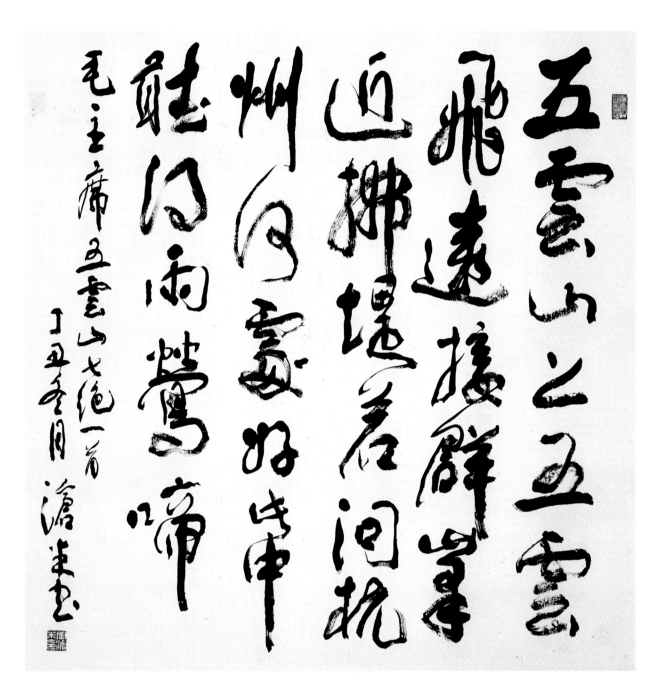

书毛主席《五云山》

释文：五云山上五云飞，远接群峰近拂堤。

若问杭州何处好？此中听得雨莺啼。

毛主席《五云山》七绝一首

丁丑冬月　沧米书

年代：1997年

钤印：不负雄山赖有诗　周沧米印

书金农曲子

释文：春雨打篷云冥冥，篷底听雨泊远汀。十十五五长短亭，好山对面失洞庭。

野梅缚棘香零丁，疏香激玉飞玲珑。苦寒噤痒夜不宁，水际一灯如孤萤。

照书冷焰光星星，倾三百杯影劝形。滋味浊清辨渭泾。醉来荒唐虽楚醒，伴我卧者空酒瓶。

曲江外史《吴中春雨泊舟入夜寒甚被酒作歌》

年代：不详

钤印：周　雁荡山民

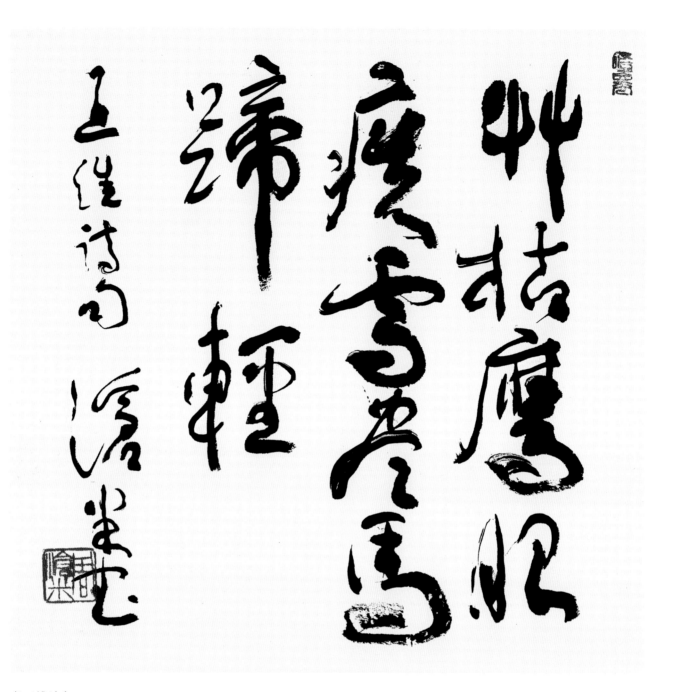

书王维诗句

释文：草枯鹰眼疾，雪尽马蹄轻。

　　　　王维诗句　沧米书

年代：不详

钤印：澄怀　周沧米

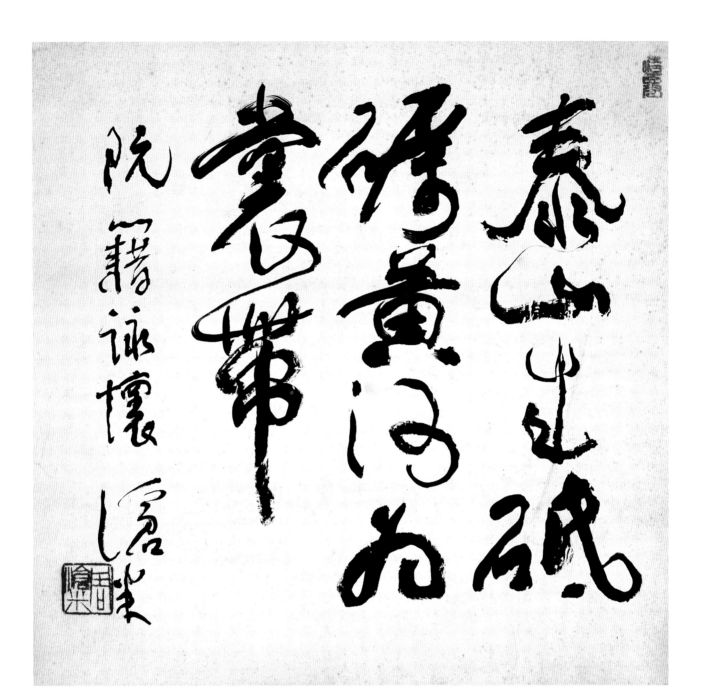

书阮籍《咏怀》句

释文: 泰山成砥砺, 黄河为裳带。
　　　阮籍《咏怀》　沧米

年代: 不详

钤印: 澄怀　周沧米

释文：福 庚寅 沧米
年代：2010年
钤印：佛 沧米

释文：缘 庚寅正月 沧米
年代：2010年
钤印：佛 沧米

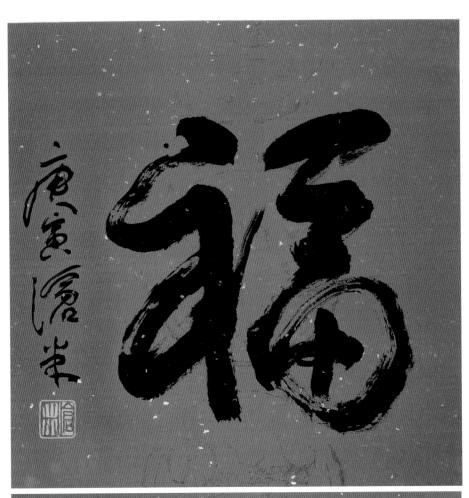

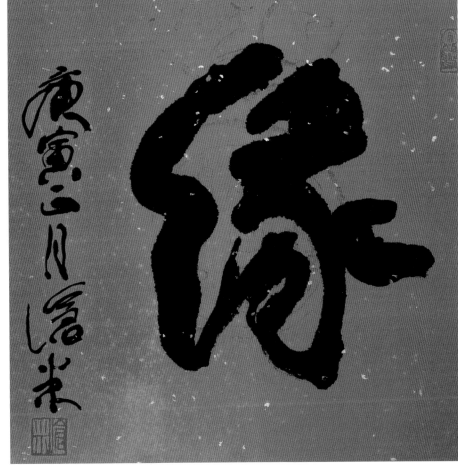

他的书法根基我感觉有非常强烈的一种金石气。

草书的那种中锋运笔在周老师的每一根线条里面，都表现的非常淋漓尽致。

他的书法有一种"绵中裹铁"的感识，写得非常的潇洒，既很厚重又很流动。

——韩天雍

對聯

释文：江作青罗带　山如碧玉簪

　　　　唐韩愈诗句　沧米书

年代：不详

钤印：周　沧米

江作青羅帶

山如碧玉簪

唐韓愈詩句

滄華書

释文：琴音静流水　诗梦到梅花

　　　庚寅初夏　沧米书

年代：2010年

钤印：凤山下　周沧米

琴音静流水

诗梦别梅花

庚寅初夏 滨米书

释文：白发无情侵老境　青灯有味似儿时

陆游秋夜读书句　丁亥　沧米书

年代：2007年

钤印：周沧米印

白髮無情侵老境

青燈有味似兒時

陸游詩句柱聯書句 丁亥 濱朱生

释文：宠辱不惊闲看庭前花开花落
　　　去留无意漫随天外云卷云舒
年代：不详
钤印：沧米　石门居

寵辱不驚閒看庭前花開花落

去留無意漫隨天外雲卷雲舒

释文：钱塘观潮后浪推前浪
　　　雁荡看景远山托近山
　　　洪彬敏红乔迁之喜　己丑冬月　沧米书贺
年代：2009年
钤印：周沧米印

钱塘观潮浴浪推前浪

雁荡看景远山托近山

洪昉敏红乔迁之喜

己丑六月 澹荼书贺

释文：云连山色起
　　　风约水烟轻
　　　庚寅初夏　沧米书
年代：2010年
钤印：凤山下　周沧米印

雲連山色起

風約水煙輕

庚寅初夏清米書

释文：涧雪压多松偃蹇

崖泉滴久石玲珑

史可法句　癸未　沧米书

年代：2003年

钤印：周沧米

澗雪壓多松偃蹇

巖泉滴久石玲瓏

史可法句

容生書

释文：一水护田将绿绕

两山排闼送青来

王安石句　乙酉夏月　沧米书

年代：2005年

钤印：雁云乡里　周沧米印

一水護田將綠繞

兩山排闥送青來

王安石句

乙酉夏月 滄棠書

释文：林下相逢只谈因果

山中作伴莫负烟霞

庚寅立夏于凤山花苑　沧米书

年代：2010年

钤印：凤山下　周沧米

林下相逢祇談因果

山中作伴莫負烟雲

庚寅立夏于鳳山花苑澹米書

释文：白云回望合

　　　　青霭入看无

　　　　王维诗句　乙酉新春　沧米书

年代：2005年

钤印：雁荡周氏　沧米印

白雲迴望合　青靄入看無

王維詩句

乙酉新春 滄蒼書

释文：且评花格研香墨

更嚼菜根求好书

前人有言人咬得菜根则百事可做

陈治撰　乙酉　沧米书

年代：2005年

钤印：雁荡山民　周沧米

前人有言人咬得菜根則百事可做

且評古籍辨真墨

更嚼菜根求好書

陳諳撰 黃滄洲書

我们77级高考之后进学校，周老师是我的第一个老师。

　　周老师是对我们的影响最大的老师，我觉得有两点是我一辈子受益无穷的，一个就是周老师讲的画画先做人，人做好了你的画就高了，这是周老师给我一个很大的教导。

　　另外一个是书法、讲中国书画的概念，画画要写，要用笔写，不要摹、不要描。所以你们看周老师的人物画上，他虽然对造型非常讲究，但是他的运笔和其他很多老师不一样，他笔线讲究起运，而且人物画家里，真正把书法写得很到位的，周老师是一个。

　　很多人物画家老师，书法写得都不好，周老师的书法很到位。

<div align="right">——沙池鸿</div>

扇面

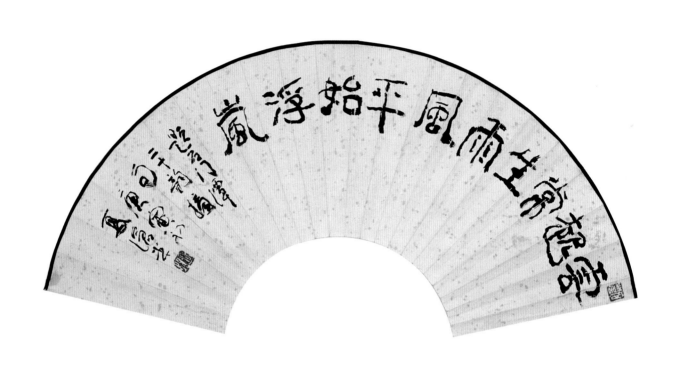

书扇题《石门潭》二十韵摘句

释文：云起常生雨，风平始浮岚

题《石门潭》二十韵摘句。　庚寅初夏　沧米

年代：2010年

钤印：石门居　老米

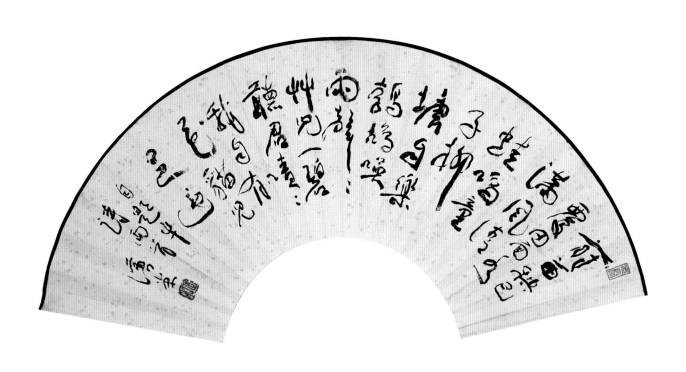

书扇自题《牛诗》两首

释文：蒔苗秧已覆，田面水满，风清蛙鸣，童子柳塘自乐，鹁鸪唤雨声声。
草儿一碧，听君啧啧。我自有花，猫儿足迹。
自题《牛诗》两首　沧米

年代：2010年

钤印：无为　老米

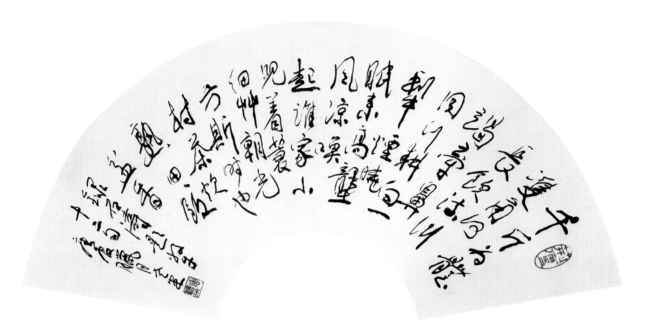

书扇石涛《题牧牛》十二句

释文：千斤为体，双角何长！饮流川竭。牵鼻同行。

耕向一犁烟晓，眠来高壁风凉。唤起谁家小儿着蓑。

细草朝光。方斯时也，村茶炊熟，田饭盆香。

录石涛《题牧牛》十二句　庚辰腊月　老米

年代：2000年

钤印：荆庐　周沧米

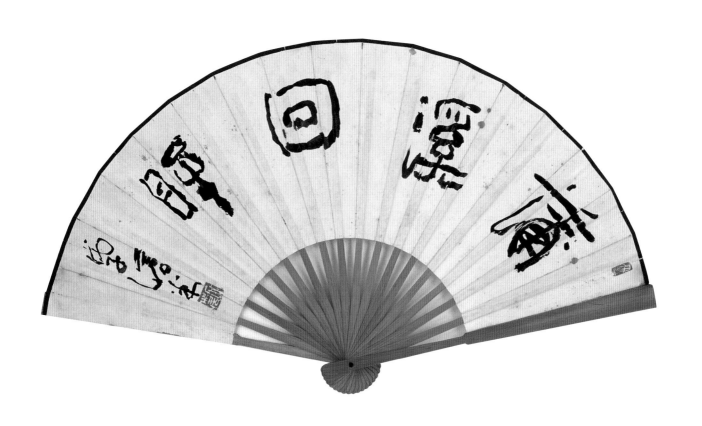

书扇题句

释文：蒲溪回眸
　　　戊子　沧米
年代：2008年
钤印：石门居

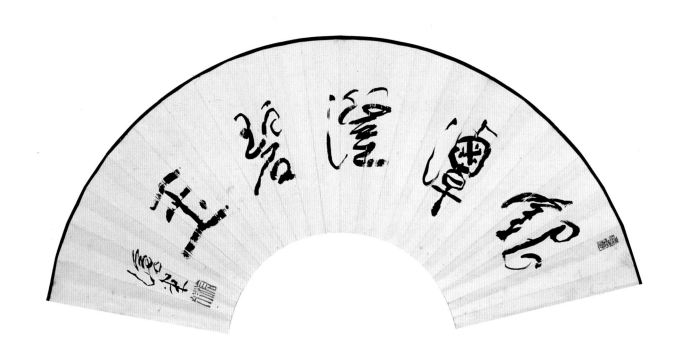

书扇题句

释文：银潭澄碧玉
　　　沧米

年代：不详

钤印：澄怀　沧米

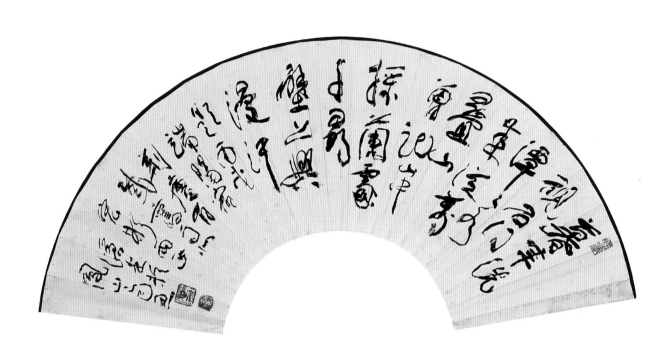

书扇

释文：暮年洗砚石门潭，潭水来从万叠山。曾记山中采兰处，千寻壁上兴漫汗。

　　　题丙戌端阳《宿荆庐有感》旧句拟宏彬两正　沧米于凤山下　己丑

年代：2006年

钤印：澄怀　周沧米　沧米

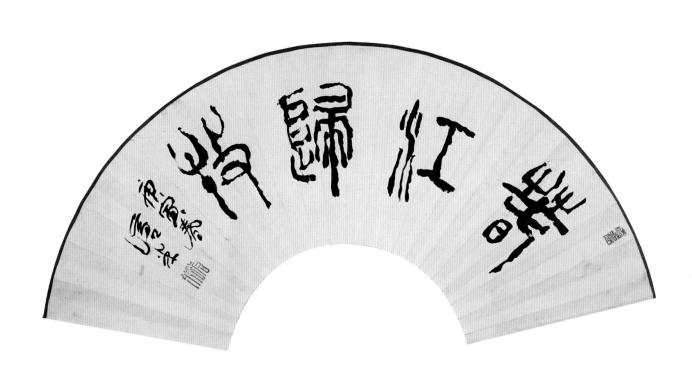

书扇题句

释文： 春江归牧

　　　　庚寅春　沧米

年代： 2010年

钤印： 澄怀　沧米

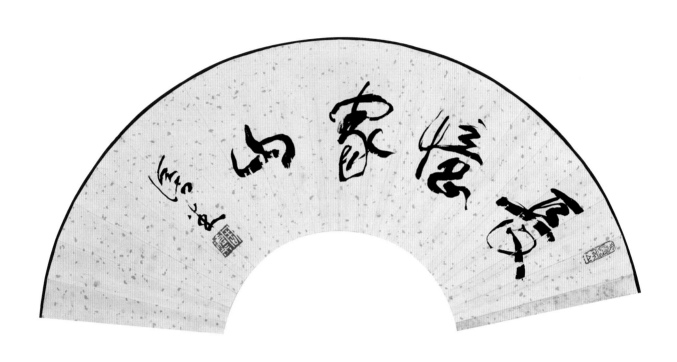

书扇题句

释文：长忆家山

　　　沧米

年代：不详

钤印：长忆家山　周沧米

周老师是一个老前辈，成名很早，大概20多岁就成名，但是他做人一直坚持"人品为先"，以自己的行为、道德来影响四周的人，周老师的人格的力量上显示了大师的风范。

周老师的书法功底深厚是大家公认的，是真正的高手，这一点很不容易的。

现在看大画家，善书者，必善画，反之亦然。

说到文才，周老师做诗方面也是一个佼佼者，这个也是艺术的含量，书法这么厉害，诗也做的这么厉害。

——寿觉生

信札

书《梅花桩》札

释文：《梅花桩》雁山景区少有种植梅花，惟铁城障下有奇石酷似千年梅桩，并刊有古人五绝一首："老梅耐冷心如铁，此石何年幻作梅。似恐暗香妨大隐，无言独到海山来。"是与诗皆为名山一绝，可叹管山人不识梅石之灵性高洁，未加保护，遭顽童投石击撞，损坏过半矣！

　　余于廿年前所见并拟十四韵以歌之。

　　意兴风狂老更奢，梦寻昨夜到梅花。

　　孤山麓，超峰道，香雪海，九里沙。

　　阵阵春风香盈路，千树万树野人家。

　　家山独有老梅桩，千年化石无嫩丫。

　　罅岩冷落少人知，柯楞不发发土花。

　　纵然造化铁石躯，不识人间冷热加。

　　蓦惊东风动地起，霰雪漫卷赤城霞。

　　千寻嶂壁凭点缀，枯藤老树吹珞珈。

　　山岳随之草木苏，莫言朽桩不能芽。

　　欣然待邀山间月，幽馨飘拂相摩搓。

　　烟笼雾罩惺忪眼，画囊曳杖上层崖。

　　芒鞋蹴踏身几坠，雁云茫茫迷唅岈。

　　醒来秃笔向案头，番作画图供自夸。

　　己巳春荆庐择地待建　沧米

年代：1989年

钤印：沧米

梅花橋

千壽峰梅

《与济谋同志信》

释文：济谋同志：您好！

　　十五日来信已悉。今奉上拙作《松鹰》一幅，请正。前月我们到霞浦作客，承蒙您夫妇热情接待，参观渔村与松城古迹，并赠我县志、针灸器等贵重礼品，诚意非浅，我们深表感激。（照片四张亦已到）

　　吴进兄曾多次与我谈起霞浦一带的闽东风光，尤其希望能结识你们夫妇这样的好同志。此番霞浦之行，使我亲切地体会到这一点。我相信重游霞浦的机会是存在的。杭州是北往南返必经之地，希望你们有机会经杭时来我家做客。

　　　　顺颂　近好

　　　　　　　　　　　　　　　　　　　　　　　　　周沧米　陈琼芬

　　　　　　　　　　　　　　　　　　　　　　　　　八月廿三日

浮沟同志：你好。

十五日来信已悉，今春之托作松鹰一幅，请…

前几月我…寿…作…观鱼村…松树去…至野…

此志，钊…寿…意作…我们…以…做。

四月…时…

《与济谋、秀然同志信》

释文：济谋、秀然同志：你们好!

年前的虾米和年后的信都收到了。你们为我们的年节增加了欢乐。在此表示感谢。

去年的冬天一直都很暖和，到除夕才下了场雪。似乎老天在弥补去冬寒冷的不足。雪对年节来说是不可少的，它能增加过年的气氛。天晴后可出去看雪景，赏梅花。但今年和往年不同，由于从上海至杭州流行着一种不可名状的疾病。（开始说是肝炎，现据说是瘟疫。因此人们都自觉地取消了过年时访友拜年的风习。）我在年节期间几乎也不出门，家人围着谈谈天，看点书，写点字，画点画。这里附上拙笔一幅，作为拜年礼品。请笑纳。并祝新年愉快。

周沧米

二月廿一日

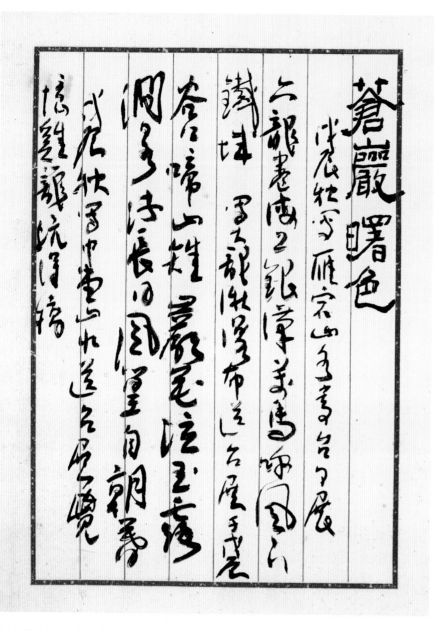

山水诗杂页（之一）

释文：《苍岩曙色》　戊辰秋写雁荡山水寄台个展　六龙卷海上银汉，万马呼风下铁城。

写大龙湫瀑布送台展于戊辰　谷口啼山雉，岩花泣玉露。涧泉流长日，风篁自朝昏。

戊辰秋写中堂山水送台展览　忆鸡笼坑得稿

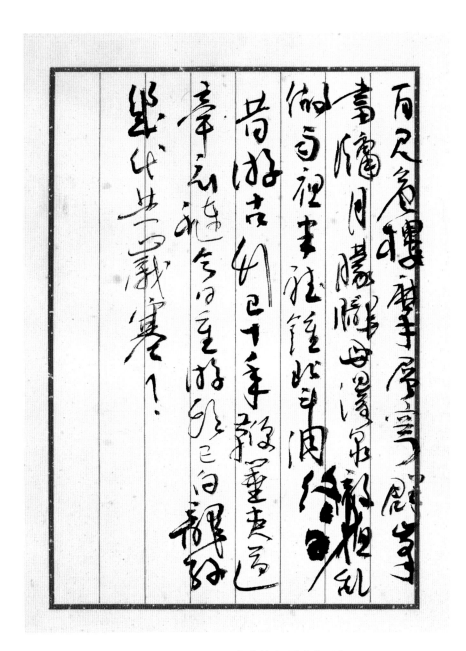

山水诗杂页（之二）

释文：百尺危楼摩层穹，群峰当牖月朦胧。
瀑泉终日乱做雨，夜来听钟北斗洞。
昔游古竹已十年，鞭箨夹道牵衣裾。
今日重游头已白，龙孙几代共岁寒？

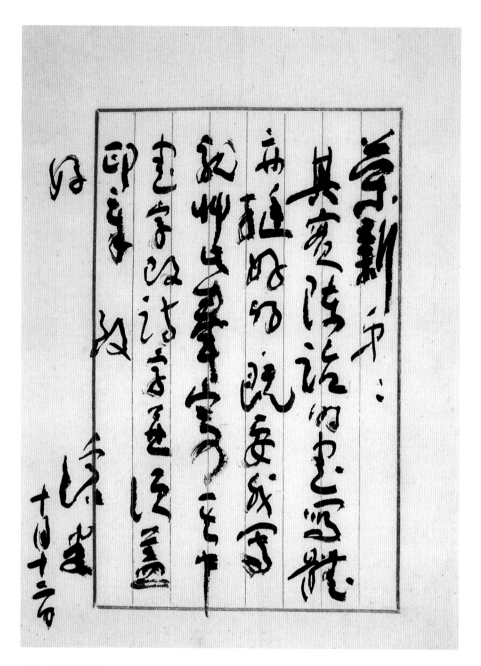

《与荣新弟信》

释文：荣新弟：

 其实陈诒的书写体亦挺好的，既要我写就草此奉寄，其中"书"字改"诗"字并须盖印章。

 致 好

 沧米

 十月十二日

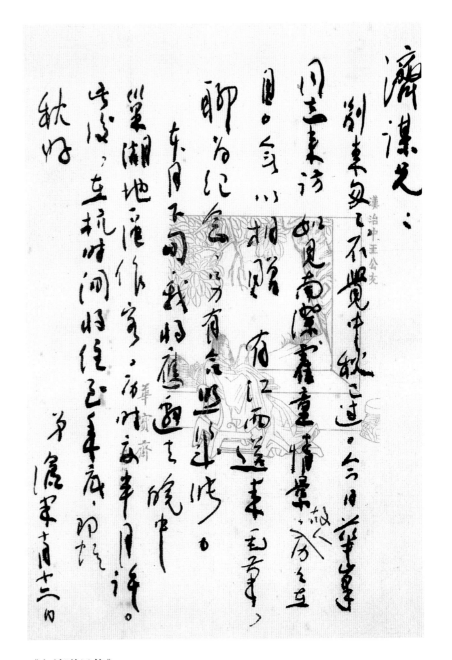

《与济谋兄信》

释文：济谋兄：

　　别来匆匆，不觉中秋已过。今日华峰同志来访，如见南漈、霍童情景。古人历历在目。无以相赠，有江西送来毛笔，聊为纪念，另有合照几张。本月下旬，我将应邀去皖中巢湖地区作客。历时亦半月许。此后在杭时间将住至年底。

　　即颂　秋好

弟　沧米

十月十二日

《与吴进兄信》

释文：吴进兄：

向您拜年

去年夏天你来杭未遇。以后再也没有你的信息。念之。我本打算去年初夏去闽北看望陈济谋同志，然后游些野山野水，并欲约你同道。不幸那时家中出了些麻烦，未能遂愿，详情待日（后）详告。今年春夏之交仍有旅闽之意，未知老兄意下如何？望赐教。前请带去的六本画集，一为请教，二为相赠（你、梁桂兄、陈济谋、刘石开各奉赠一本，扉页上请代书"某某兄教正壬申沧米"），三为招摇市上，如有爱好欲购者，可再寄上。此事相劳，而久未奉函相告，请多见谅。我已在前年退休，国画系曾返聘两年，今年起我将绝对自由，而家庭尚有一把枷锁。你能知情否？

即颂 阖家幸福

弟 沧米

元月廿五日

善進兄、同兄師母尊鑒：

去年夏天你來杭未遇，以後再也沒有你的信息，念念念之。我在前算去年初夏去滬，途係還多去，幾次錯過時一郎水道難得他能同遊。不幸初時兩子去世再時、事解難能。淳情待人詳告一今去年夏之之方很難問之言，未知兄意如何，諸賜覆。

前請葉之兄二者盤集，一為請教、二者相贈（係、梁雅兄、陳治津、劉石耳兄壽贈一冊、飛至二請代寄 ×× 兄哀正 事情果）三為拓搨市之、如有葉好雜購書、多再寄之。

……事相為、而久未奉函相告、諸多兄諒。我已去年退休、困竟不弓受聘而事、今多老我得退對身、而家庭尚有一扼掬鑽。體健如情名名？

同宗書上

川泓

窜家元月廿三日

《与李方玉信》

释文：方玉老弟：

来信均已收到，所邮来甲骨拓片前后三次（包括此番挂号的两片）共七片，真是珍贵难得，在此深表感激。我自四川回来后一直繁忙不堪，本该及时回信，因为送老刘同志的画至今没有动笔，有负老弟之托。所以想在画好之后，一并邮上。以至拖到现在，使你久等了，实在抱歉。万望见谅。

我此番去四川等地，前后达两月余，行程一万余里，曾经武当、秦岭、九寨、王朗及长江、大宁河等地。得稿两百多幅，可谓万里之行已足，而愧在万卷之书难成。年来尤其感到精力之不支。人到了这个年岁，光阴的流速似乎比（以）前更快。我现在还在教人物课，下学期一开始就有九周课。今后的道路，我打算多画山水。因为我对山水有体会，从小时，我的故乡就开始孕育着我，可以说一种天赋的感情。人物也不放弃而画在大山大水之间，这样可能会开辟出一个新的画面天地。这次我跑了汉中地带和长江两岸，体会更深。就想在年内画出一批作品来。现在学校要我在五、六月间开一次个人展览会，我尚未明确答应下来。因为怕时间仓促，搞得不好，反而造成不好的印象。

我在秦岭、九寨等地写有古风几首，现抄给你作留念，并请正。

《过秦岭》 千岩临高秋，翠黛饰金銮。云海浮落叶，危石喧寒流。墨鸦点红树，苍穹啸秃鹫。天工有粉本，始识李营邱。萧森关中派，亦此扪源头。年来南复北，在在结朋俦。搜剔佳山水，独为画龙湫（龙湫是家山雁荡一景，即指家山之意）。

《朝发南坪》 车过南坪天未明，秋河一界谷底生。危峰如揖相迎引，眉月弯弯窥我情。

《去九寨途中》 逆上碧口渊，山深鸟道连。江涛生蜃气，落木扫蛮烟。

蜀山巴水好，风月我亦怜（风月为清风明月峡，在嘉陵江上游）。红叶使人醉，家山花更妍（碧口渊是川北白龙江和白水江交流的地方，是登九寨必经之道）。

向秦胜洲同志问好！小胡同志，你要多多帮助，主动接近他，给他温暖。

玉朝同志好！桃李竹愉快！向你老父母亲问健。

祝　好

沧米

元月十二日

（春节期间，我将带给一斤茶叶。如能购得到阿胶，请代购一斤。）

《与荣新弟信》

释文：荣新弟：

　　电悉大伯逝世，深为悲痛。而因教学所牵，不能前往吊唁。今书就挽联一幅，本由你姐带上，因走得仓促，只好邮寄。你看所撰句子是否合适。如果可以，请挂大伯灵前，表侄婿遥拜于灵下。希你于招莲保重。听说小伟、小俊读书很好，希望他们学习爷爷的厚道品德，以后会有大出息。大姐难得回乡，希望她多住些日子，你的三位姐姐身体都不大好，要注意她们的休息。

沧米

三月十八日晨

萧新华同志：

来信并诗稿遗世情，为此情稿，愿闻教字。

新章而读，以诗继事，唯今古先辈难一，

付东君以姐黄山。

国之日後他，以姐黄山。

柳事佳看年选句，如霍多

此清龍大修室当写下

经衡迫讲书去已下

茅谷与推画作家。

竹说中情力後诗先生

诗好，希里他品世乃

希望名家造热法。

侠人看大山色。

大规划国多，希里

他修作书日子，修和三

个姐与子作柳松大师，

安准云他纳纳体名，

倦宴

有大仔

笑

浙江美术学院

《与济谋兄信》

释文：济谋兄：

　　今奉上拙画，聊为纪念。并乞正之，近来无好纸，少翰墨。应山东友人所嘱致力于"绘事百问"。长居乡村亦非妥当。尚有病痛尤感不便，想在冬寒来时返回杭州。

　　祝　好

<div align="right">弟　周沧米</div>

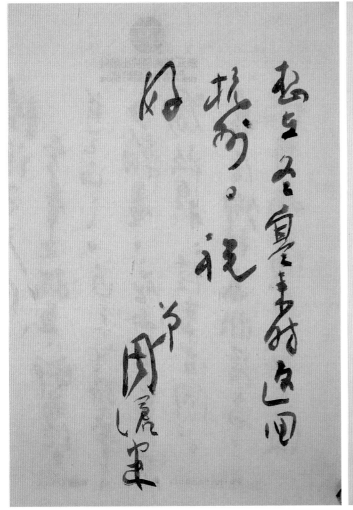

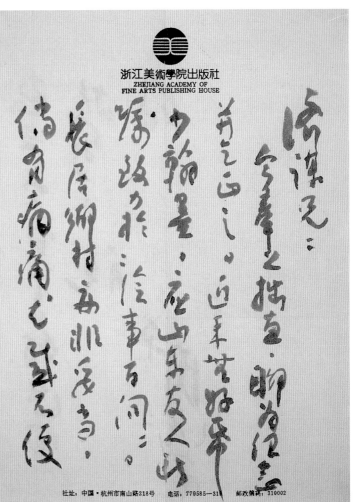

浙江美術學院出版社
ZHEJIANG ACADEMY OF
FINE ARTS PUBLISHING HOUSE

社址：中国·杭州市南山路218号　电话：779585—31　邮政编码：310002

大事记

一、2011.3.6，周沧米先生病逝于浙江省中医院。

二、2011.3.13至3.28，浙江丽水天园画廊《周沧米先生书画展》。

三、2011.3.21，人民美术出版社——大红袍系列《中国近现代名家画集——周沧米》出版。

四、2011.3.22，浙江美术馆《周沧米捐赠展作品》。

3月22日上午，"周沧米捐赠作品展"在浙江美术馆开幕。原中共浙江省委副书记、现浙江省文史研究馆馆长梁平波，浙江省文化厅厅长杨建新，浙江省文学艺术界联合会主席党组书记吴天行，中国美术家协会副主席、浙江省文学艺术界联合会主席、中国美术学院院长许江，中共浙江省委宣传部副巡视员何启明，浙江省文

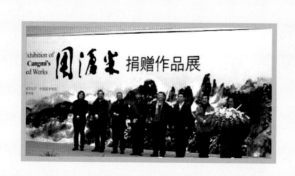

学艺术界联合会副主席高克明，中国美术学院副院长王赞，浙江省美术家协会副主席、中国美术学院教授吴山明，浙江省美术家协会副主席、秘书长骆献跃，浙江画院副院长池沙鸿，周沧米先生家属周辛牧出席开幕式。杨建新、王赞、周辛牧分别致辞。

五、2012.7.15，《周沧米画集》去世一周年纪念集由中国美术学院出版社出版。

六、2012.8.18 至 2012.9.4，"活泉映照——浙江美术馆藏品展"。主办单位：中华人民共和国文化部，浙江美术馆7 8 9 10号展厅，文化部2012年全国美术馆馆藏精品展出季"项目活动之一。

展览主题——"活泉映照"。

展览共分"生韵河山"、"生命风致"、"生活强音"、"生气华茂"四个板块，以浙江现当代美术名家为主，遴选馆藏作品中的山水风光、人物形象、事件场景和花鸟静物等方面的写生题材作品200余件，画种包括国画、油画、版画、速写等形式。

浙江美术馆还在展览中策划了《周沧米人物画写生专题》展示。

七、2012.11.20，周沧米艺术研究会（筹）第一次筹备会议。

在浙江杭州凤起大厦会议室召开会议，与会人员季维辛、丁长明、邵锋强、朱益等。

八、2013.4.8~4.12，洛阳美术馆《水墨写意——周沧米国画作品展》。

前言　周沧米先生是中国当代著名中国画家和美术教育家。1929年出生于浙江乐清雁荡山之麓大荆镇，1948年考入杭州国立艺术专科学校，1951年投笔从戎，1955年回校复学，受黄宾虹、潘天寿等老一辈画家亲炙，研读中国传统画理画论，造型基础扎实、功力深厚。1959年毕业于浙江美术学院中国画系，留校任教，从事

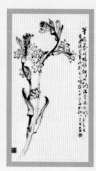

美术教育工作30余年。他热爱艺术、热爱艺术教育事业，为之奋斗了一生，学术研究和艺术创作成就卓著，教学工作勤勤恳恳，尽心尽力，教绩显著。周沧米先生的家乡四面环山，千峰凝翠，岩壑深邃。地域文化与历史积淀是艺术家一生挥不去的人文基因，周先生晚年结庐雁荡，把雁荡山水定格为个人艺术最后的归宿，从自然中吸取养分，图写美丽河山。周沧米先生的艺术大致可以分成两个阶段：在60岁之前，以人物画教学与创作构建其艺术生涯。在60岁之后，以山水画而名闻艺坛。绘画题材转型的内因就源自家乡、源自雁荡。周沧米先生足迹遍及大江南北、边陲五岳，三上黄山，四入巴川，结庐雁荡，留下了数以万计的写生稿，其中包括大量的大山大水、内地边疆的真实记录。我们看他的画作的时候，总让人感到有一股清新的泥土之气扑面而来，并且赋予了一种新的山水写意精神。2010年，周沧米先生会同家人和学生亲自整理捐赠作品，临终前向浙江美术馆捐献了共计2671件作品，基本囊括了他各个时期的代表之作，这是浙江美术馆迄今接受艺术家个人数量最大的一宗整体捐献。从他身上表现了一个艺术家们大爱无私的情怀，感受到了传统文化精神的延绵不息。本次展览由浙江美术馆与洛阳美术馆共同主办。由于筹展时间紧促，展出的仅是周沧米先生一部分捐赠作品，包括周先生人物、山水、花鸟各种题材的精品，具有一定的代表性。我们希望通过这次展览，展示周沧米先生一生的艺术风采，同时增进浙江与河南之间的艺术交流，共同促进两地间的文化事业。

九、2013.4月16日至5月5日，荆庐梦缘------周沧米书画作品展。

展览地址：乐清市伯乐路中心公园。

乐清周氏兄弟艺术馆开幕。

出版《周沧米作品集》。

十、2013.4.28至6.2，广东美术馆。

《丹青·友缘——浙江美术馆藏周沧米、朱豹卿作品展》。时间：2013年04月28日至06月09日。地点：广东美术馆5、6、8、9号厅。地址：广州市二沙岛烟雨路38号。

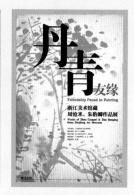

前言：周沧米、朱豹卿两位先生是浙江当代水墨画的宿将。周沧米先生早年以人物画名世，是浙派人物画的代表画家之一，晚年以山水画名闻艺坛。朱豹卿先生擅长传统写意花鸟画，他甘于一生的寂寞，坚守中国传统水墨画的精神，晚年以离尘脱俗的画作赢得艺坛注目和尊重。

周沧米和朱豹卿两位先生生前是同窗、好友，他们终生为友，互相砥砺。虽因各自工作经历、人生境况、社会地位乃至艺术观点、审美取向都不尽相同，但终其一生对传统水墨精神真谛的不懈追求和作为一个艺术家的人生价值取向都极其一致。他们以其毕生的艺术实践，为世人揭示了一个根本性问题：艺术家的心灵，艺术家的生命，艺术家的人格，是艺术作品的精神所在。纵观两位先生各个时期的中国画创作，呈现的完全是生命的心象。他们是浙江绘画传统的重要传承者，也是中国文化精神的毕生实践者。

为缅怀弘扬他们的艺术成就和无私奉献的高尚情怀，浙江美术馆和广东美术馆合作举办"丹青·友缘——浙江美术馆藏周沧米、朱豹卿作品展"，既是两馆之间的交流合作之缘，更是告慰两位艺术挚友的英灵。期望通过展览，让观众感受两位优秀艺术家大爱无私的情怀，感受传统文化精神的延绵不息。

后 记

本书的编选过程中，受到周沧米先生诸多亲朋好友的关心和指导，得到杭州鼎力文化创意有限公司的鼎力资助。

沧米先生的书法作品随写随散，特别是20世纪90年代前的作品大都散遗，很难集稿，陈荣新先生、周新建先生提供的这一时段的藏品，弥补了此一遗憾。为了增加本书的观赏性，骆洪彬先生、余建平先生、薛品荣先生提供了扇面书法和对联作品。信札部分涉及个人私密征稿更难，我们得到了陈济谋先生、李方玉先生的赠稿。我们对上述诸位表示感谢！

本书的编选是在沧米先生去世二周年后进行的，先生自不能亲为。因此本书编选的第一原则是"真"。一是真实反映沧米先生的书风变化和书写状态，故不以作品的完整性为重，许多未落款或有涂改及残损之作亦为风格代表入选。二是确为沧米先生手泽，全部入书作品均为直接得自先生本人。有亲友赠稿乃得之市贾或转赠再三，曲道迷踪，我们俱以谢绝。在此对丁长明先生、邵锋强先生为入书作品的严格把关和考证亦表示感谢。

本书附沧米先生去世时至本书付梓止的大事记，以慰沧米先生。沧米先生去世后，亲友学生崇仰其艺术，为其艺术宣扬而努力，特别感谢浙江美术馆、中国美术学院、乐清市政府、杭州六和文化会所、丽水天园画廊诸君，为沧米先生作品的展览陈列付出的巨大努力！

编 者

图书在版编目（ＣＩＰ）数据

周沧米书法选 / 周沧米著. -- 杭州：西泠印社出版社，
2013.6
ISBN 978-7-5508-0772-3

Ⅰ.①周… Ⅱ.①周… Ⅲ.①汉字— 法书— 作品集—
中国—现代 Ⅳ.①J292.28

中国版本图书馆CIP数据核字(2013)第113983号

周沧米书法选

周沧米　著

主　　编　朱　益

编　　委　丁长明　邵锋强

责任编辑　洪华志

装帧设计　品悦文化

出版发行　西泠印社出版社

地　　址　杭州市西湖文化广场32号五楼

邮　　编　310014

电　　话　0571—87243279

印　　刷　浙江新华印刷技术有限公司

开　　本　889×1194　1/16

印　　数　0001—1000

版　　次　2013年6月1版1次

书　　号　ISBN　978-7-5508-0772-3

定　　价　220元